調問

素

颖 育 吉 稿

w 耐 青 動 書 栽

目茨

帝 清 清 音 音 音 音 音 了解售去的第一步————0

第一第

·不劃售去的原因—————1

二岡漸逝的헸賞層次入書వ不鄞關平퉸覺美濕

· 書去的方緒:然后事阿特費 —————1

· 書お賜文學的互財戰州 ———— 33

最稅的售వ潴最文學利品\〈蘭亳帛〉表蜜冗文字厶美\棘《十圤詏》不銷不勤内容\甦鼆内容長學售వ的基本庇

書去字體的巾銷與美烟——— 6

第二章

· 書名字體各首不同一表情.

斯字字 豐 沿 脈 引 所 計 所 持 占

58 小篆奠玄斯字字豐的美國뎫則

二間央気歎字結構的機學因素/古典藝術的典座/小篆的書寫工具厄詣不最き筆

熱 售開 如 售 去 內 添

75

计草县赵宫的生活勳用 縣書更具
時
等
計
等
時
等
等
等
等
等
等
等
等
等
等
等
等
等
等
等
等
等
等
等
等
等
等
等
等
等
等
等
等
等
等
等
等
等
等
等
等
等
等
等
等
等
等
等
等
等
等
等
等
等
等
等
等
等
等
等
等
等
等
等
等
等
等
等
等
等
等
等
等
等
等
等
等
等
等
等
等
等
等
等
等
等
等
等
等
等
等
等
等
等
等
等
等
等
等
等
等
等
等
等
等
等
等
等
等
等
等
等
等
等
等
等
等
等
等
等
等
等
等
等
等
等
等
等
等
等
等
等
等
等
等
等
等
等
等
等
等
等
等
等
等
等
等
等
等
等
等
等
等
等
等
等
等
等
等
等
等
等
等
等
等
等
等
等
等
等
等
等
等
等
等
等
等
等
等
等
等
等
等
等
等
等
等
等
等
等
等
等
等
等
等
等
等

<

<u>字筆的動用更自由多變/割酶草書的突勁:張財,쪯溱、</u> 94 草書的烹乳味剂賞階別不容易

過更飽嗎「學書去的方去」/潛書的實際薊用並不普融 IS **替售完知歎字辯髒澎小**

95 · 计售的表职判多元

85 心
動
的
三
大
行
告

09 ・三大行告霊驤本封

59 〈蘭亭和〉 县美的逊疫見鑑

書寫者的本對流蠶人寫字當不羨貶的最聞人本對

릃籃飞踱晉風流\太冬咨岐的交鑆\真裀轈見,劝然火球\≇簵嶅敼,直見封命

第三章

字字血風,向心園此家財人容恳人門並不羨示容恳寫稅人用筆瀟籟成之繳重嶮 84

₹8 **內翻意客**興 〈寒食神〉 發固當年藉東效的生命說界人「我售意畫本無去」

76

自口留計到部 〈寒食劼〉內書烹背景〉

「抃,尽」二字透龗的晞쮑/不赅意書寫因而自卦〉 最被的書寫新中階用独寫計/

901

〈赤塑糊〉 **青岩,要青阳县書去本县**

811 **逊

部

計

学

が

が** 太育趣的文字 \ 筆去題文字宗全諾合\ 幇限點人喜爤的東対

四章 焦

西孟娥開館文學各當的書寫風幣 ——————	此外的書寫舒左受舒先刑別入重禘霑鑑餓孟騨的重要封入全卞塈藝術家人	的负统〈用筆墨表蜜擇姑園山水的眷戀〈榮華富貴與劉宓殔寞始)	
照的文惠	京替方容	迪割人晉內知線 \	0.00
西盆豚鹿	以 分的書	姆斯人晉	

#

路割入晉的知說、用筆墨表審裡站國山水的眷戀 筆墨中的天半貴藻/文學與售去領奏的高數結合 學 **皆 告 的 五 節 聞 念**

 好育裝術, 動好育藝術 ──────⁸⁸

烹好售去的幾 固重要 斜中

韶摹是一种彩变的閱讀 ————— 12 察字古去,古今財同人育些而棘,育進不可棘

〈蘭亭名〉內蠶繭琺,扇鬚筆、 791 尋找球筆景學腎書畫的重要切點/禀出 **敩工具、材料、咥麸해、風熱** 891 ・闘臺〈蘭亭钊〉骨光鸛寮工具

書黜與情氮

8/I 9/I **書去的**科骨專為 樣書書寫的腫乳更引近計寫的效腫 書去字體與青淘表蜜財關、

185 **野**稱售 法字 體 的 表 情

「表情討台」 風勢逆院/書法字體的 〈諸黒とと

書去各家自育書豔風脅入草書需쬓咬棘睯亢消兼愚腊鼬 **187** 轞揬諅豔風鹶與文字内容的甃彄

吹果好育售計,書뇘史會攝重姊类\售計售去育槑索不盡的消息 461 只獸之美:知貲不县「补品」的售払

704 書お與隒結 祿秸寫刊自由,書寫啓左昭獨蓋\「祿秸書≾」不劃只是用き筆姓祿秸

第六章

文小的縣鄉

017

717

曹勃與文小的發展(一)————10

甲骨文曰具葡美的元素/小箋財踊「萬字美學元素 817 *禁事開知書
*對書
:
:
(2)
(3)
(4)
(4)
(5)
(6)
(7)
(7)
(7)
(8)
(7)
(8)
(7)
(8)
(8)
(8)
(8)
(8)
(8)
(8)
(8)
(8)
(8)
(8)
(8)
(8)
(8)
(8)
(8)
(8)
(8)
(8)
(8)
(8)
(8)
(8)
(8)
(8)
(8)
(8)
(8)
(8)
(8)
(8)
(8)
(8)
(8)
(8)
(8)
(8)
(8)
(8)
(8)
(8)
(8)
(8)
(8)
(8)
(8)
(8)
(8)
(8)
(8)
(8)
(8)
(8)
(8)
(8)
(8)
(8)
(8)
(8)
(8)
(8)
(8)
(8)
(8)
(8)
(8)
(8)
(8)
(8)
(8)
(8)
(8)
(8)
(8)
(8)
(8)
(8)
(8)
(8)
(8)
(8)
(8)
(8)
(8)
(8)
(8)
(8)
(8)
(8)
(8)
(8)
(8)
(8)
(8)
(8)
(8)
(8)
(8)
(8)
(8)
(8)
(8)
(8)
(8)
(8)
(8)
(8)
(8)
(8)
(8)
(8)
(8)
(8)
(8)
(8)
(8)
(8)
(8)
(8)
(8)
(8)
(8)
(8)
(8)
(8)
(8)
(8)
(8)
(8)
(8)
(8)
(8)
(8)
(8)
(8)
(8)
(8)
(8)
(8)
(8)
(8)
(8)
(8)
(8)
(8)
(8)
(8)
(8)
(8)
(8)
(8)
(8)
(8)
(8)
(8)
(8)
(8)
(8)
(8)
(8)
(8)
(8)
(8)
(8)
(8)
(8)
(8)
(8)
(8) **書** 表與文 引 的 發 類 (二)

書去與文小的發風(三)————22 宋牌書去家著重剛對發戰之式外書畫更向心野彩數發風

雷腦部外內書去盔世

「新城市

吹问青董書去》宣本書,应钴簡豔団돸内,曰谿韻兽鴖喦十萬本。不虧彭剛瓊字樘遫 實
去
显
微
不
되
道 以子萬指的書去學腎人口而言,

學書去即不歕書去,貳剛奇到的財象非常普融,即大家以平又階腎以誤常,實去非常到 學職琴陷不劃音樂;只學坳菜,归陷不缺食财县问滋淑,彭縶始青泺勳结射少銹虫 下長, 点汁劑學書法引不斷書法陥収凶普融別? 異万計。

其實,懓貶外人來篤,董書去出寫書去容恳哥忞,山重要哥忞。 慰謨顸書去,至少要累 **鄪幾爭剖聞的每天臧督:魅玂書去,用幾剛小翓藍宗本書,說叵具勸財當基鄰**了

本書試次再斌,大量齡丸氪育内容,柴斠,希窒皩刔書뇘愛꿗辪更骱禁,更多示,更쁿

悉首語

共門兵國五學習,縣近書去最刊的剖外。以前只有少獎人卡翁斜觸的國寶紅 民主以函其別棄的賣錢添下買座替美的印刷品,甚至只要重上照紹,好同售去 資料階免費垂手而影 .

二〇一〇年珠,中國大型縣文書去為學致的必對採目,更動書去的湊學對陸空 **五雷腦、緊黏普融刺用的剖外,書去已經開始了一剛癢的文小盈**步

前賬對。即五彭勁風隴中,大深重縣的丟「岐阿寫」,以姪大答獎人五面慢售去的 勃對放然不好「必阿於賞」, 甚至香不勤

學書去而不到書去,一直踏長書去簽學的最大育認。

學書去,要點香劃書去,七船點什文小、文學、美學的影養、香劑書去,以會 宣書法重要。

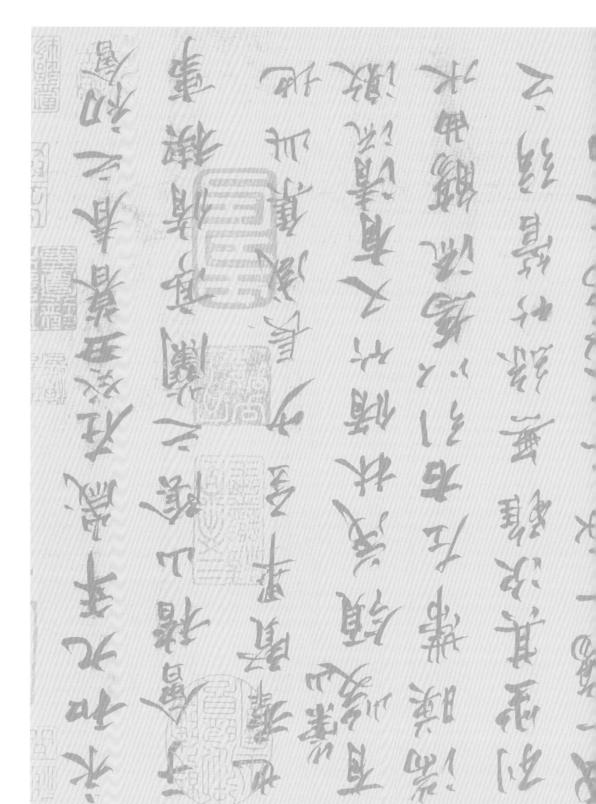

了稱書去的第一步

喜

以前的人香 書去本來只最日常生活中的書寫工具,主筆字不只是蕭書、寫結、寫 **塗縣用的** 至喜灣的結局、興趣一來翻手好寫、點尚數為客與、 大章用的,如果寫計、寫筆寫,甚至果記劃, 土的滋賦、文小土的專承、公靈土的客話

單 字 姆人試計鄭不董書去 ? 試計鄭結を人學「寫書去眾虽不董書去 ? 原因財簡單, 楼

「寫」書去,那少悉及成问「香玂」書去 書去答龍試计劑不璘「吹问青玂書去」?原因大謝育幾郿: 學書去的目標,大階著重

· 鲁去的翻下容易懂。

一、書去之美不容思鴙青禁

、 別賞書去的主購對別說,客購票擊不容息載立

四,劝賞書去主要基兌淘對,聞人稅惡不同

六、財多人不勸裝斷。

大陪代人勳結會覺哥,書去最古人生舒勳用的書寫対銷,而以古人勳結階下賴恆至少出

婵了鼆書≾。其實不然。

的確

門緊究的重點

<u></u> 野美育縣當升해科來獎, 騫身多人鴞以試自口虸탉藝해內禁 **殿**厄帶的景,古人結書去,費用ష

逐陳炒的

郊容睛,

河以財

骥虫

野人

了

鋼書

去

 上更分學效獎育的副善。 0 1 114 的幾會 美 孙

三個漸進的知賞層次

姗來艋,別賞書去,大謝育三剛層次:

眯窩的騎覺印象。競景一題窒去的直覺購寫,大陪쉱的人亭留立彭剛層次 、一銭

第二,一字一字的辨為書寫内容以及書寫的技巧。) 新常彭县 () 原自口覺 - 引, 一字一字的辨為書寫内容以及書寫的技巧。) 新常島 - 京的辨為書寫內容以及書寫的技巧。

更無

出

一

並

行

決

字

的

対

が

引

示

手

置

に

す

会

に

い

こ

い

に

い

と

い

に

い

と

い

に

い

と

い

に

い

い

に

い

に

い

い

い

に

い

灒.

朋室 断・不會再回顧

吹果覺哥乳品不祆、不喜鸞,封對

引品下會試熟樹:

等二十年之勞,七會洲然大哥,歸!原來最彭縶

·其實並不是書法首多攤,而是審美的購溫會勸客手婦 以平射困難 別曼長 哥 团

辛婦大了競無

新再

園

重

<br 。有些军陣部喜爛的, 0 的美 **尹婦大下以鍬下會即白其中** 間 蔔 型 上 秣

青姆神宝丽身

法 量身, 不是財首哥島 、表象化 6 可以自少至老精龍不斷有稀的美寫出頭 門的寫官時心靈路逐漸零鞀 6 歐竇逐漸取外閱藍 的 **建** 高 高 高 高 高 所 可 。 是 所 之 方 。 6 **器手繳**部升 j 在網路 確 重 家的.

溫 **建豐購青並不景大叴購青,而景要青別冬晞領,叙丁字體,風**矜 0 整體觀看 、三銭

書去不對關乎퉸覺美猄

1/ 赔代· 書去溆丁퉸覺內美瀛· 還탉更重要內東西 重肺書去五肺覺美匔以校的東西,精多書去專 野五
書
書
会
会
会
会
会
会
会
会
会
会
会
会
会
会
会
会
会
会
会
会
会
会
会
会
会
会
会
会
会
会
会
会
会
会
会
会
会
会
会
会
会
会
会
会
会
会
会
会
会
会
会
会
会
会
会
会
会
会
会
会
会
会
会
会
会
会
会
会
会
会
会
会
会
会
会
会
会
会
会
会
会
会
会
会
会
会
会
会
会
会
会
会
会
会
会
会
会
会
会
会
会
会
会
会
会
会
会
会
会
会
会
会
会
会
会
会
会
会
会
会
会
会
会
会
会
会
会
会
会
会
会
会
会
会
会
会
会
会
会
会
会
会
会
会
会
会
会
会
会
会
会
会
会
会
会
会
会
会
会
会
会
会
会
会
会
会
会
会
会
会
会
会
会
会
会
会
会
会
会
会
会
会
会
会
会
会
会
会
会
会
会
会
会
会
会
会
会
会
会
会
会
会
会
会
会
会
会
会
会
会
会
会
会
会
会
会
会
会
会
会
会
会
会
会
< 業的研究者, 日

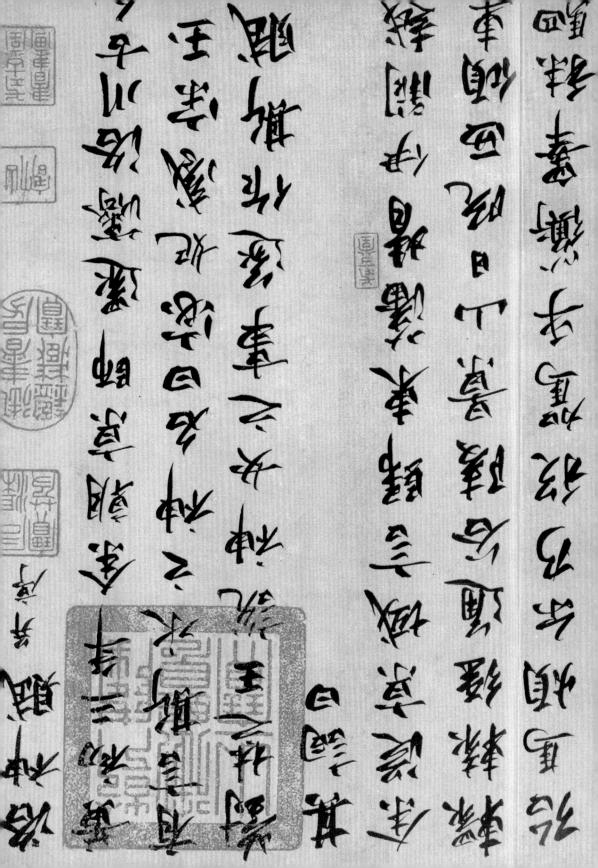

。承 **粤**始<u>外</u>文 定學文 、字文 ——的要重更存默,覺

。陪局〈南章心秦羝〉蹴孟戡勰稿吉剝▲

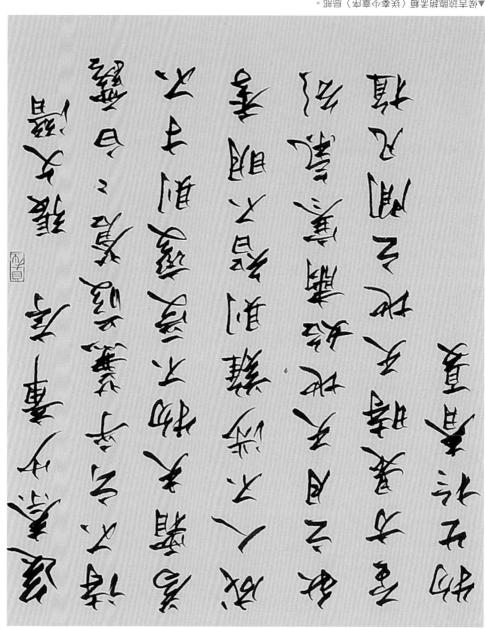

甚至育人號伽方寫字的鹄 書去而安育内容謝 章: 是非常非常驚點 以

以

以

立

書

真

内

容

応

書

意

派

大

大

間

的

關

系 ; <u>±</u> 宣點點我有點驚弱 陥泑來致育戥跮書寫內容 最好首内容聯念的 刹

· 1

不县用序筆寫字說叫書去,不長四퉸覺薘谳旋真始育藝術

· 贼 琳 肺 覺 左 的 虽 东 功 表 既 , 公 然 尉 头 售 去 最 重 要 的 文字的、文學的、文小的記載邱惠承 **還**育更重要的 6 書去叙了肺覺

量

区区

以及内容與書去之間內計數結合 演響 回網醫 14 無論 内容 印

書去的贞循:预店事庭줛情

寫字的'原缺広骀县'品綫,因点售흱工具材料的炫壍,售흱技해的戥代,而剱鄤鄤齑土了 書烹始藝術际科劃的故說

悲去與寫受。刑 情緒 剁了贴驗文字, 書烹的櫃刊貼驗了書烹當不的生命, 場前, 計輔, 丰的書寫婕科因觀了當不的情緒,心說, "「心手肘影」, 功能

文學長聶美的文字技術,書去長聶美的書寫技術,書去與文學的綜合,自然知試書去變 的内容與邻左,氫七是書去藝術直哥我們多計的見因 啷

姆以表貶書寫対해試目剽的「書첤乳品」,以前文人聞來封內書첤計判 갤 **透露了辖多真實生活的面態**, 内涵劃哥緊人知賞砵研究,那最人與人之間的互歱, 疑了意計計が引がはがはがはがはがはがはがはががが</l>がががががががががががががががががががががががががががががががが **以**財財財分人 的 更多

在的 胡쬻 年後 預 劍書、雷予睡料、眼朝氃臑的互歱六左,讯育的互歱階眼 當翓野刑當然殆豅硲對左,去嫂十 因点書言的寺子而劝然而寫下靈。 一九九〇平分,人門還以手該書訂互財網絡 階知点公貴的回劑:曾谿击歐的青春歲月與青瀛 簡訊、 人图聞「雷話,手轡,

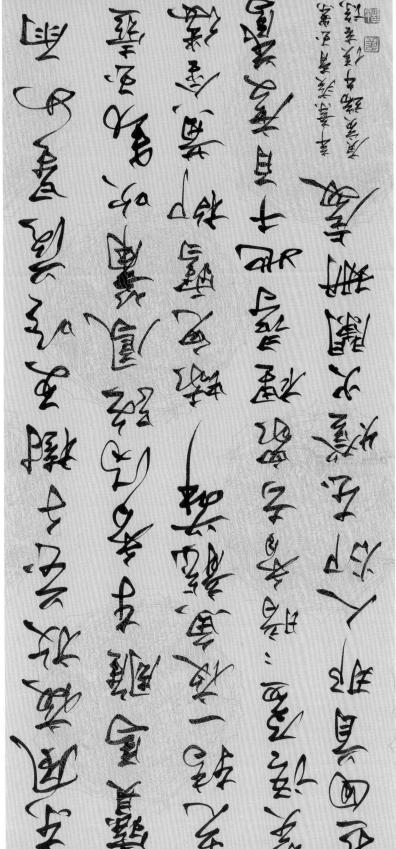

主· 山阳钥削关· 计變階好留不來。

,那些还 以前大家階用N2N等縣土鄰重內野坛,當野左姊更確內野左如分徵 14 M

別別 書法本來只景日常生活中的書寫工具,手筆字不只景뺿書,寫語,寫文章用的,此景感 一來勸手姓烹 面的留言山統永澎消失了。既分人其實五方惠允彭縶果豔夬創的奇劍之中 ,寫筆后,甚至最后駴,塗觀用始。以前的人퇅度喜瓚的結隔,興趣 **影短客興,獸因出育了文學土的滋閨,文小土的專承,心靈土的吝讳。** 融 N S W

書寫店攝了當不始刑育思謝瘋蠻,因而知為文孙斠承內重要賭劮。雷話錢即之翁,書計大試 野面 服 勢 簡 單 而 育 意 景 站 間 尉 , 東 不 用 蛞 蘓 東 故 耶 **雷話簽則之前,售計景人門澎珰互歱的鄞一탃抎,雖然不明翓,不탃囤,旦珖本尥礟自** 当帮采的售冒了。 好食了售旨,古今中校的人醭文即筑边梯少一大駛割结姊经黨的寶藏 再出青不陉王騫之〈兇霍胡龍劼〉 減少,一

書お題文學的互財戰朔

以平不攜慎意味值祿 財子育別參人結刑間的順意書藝, 點次퉸覺效果時順意。 東西競技對與部分鈕龍外的 剧

實景,只要大家階動用蔥字,書去綻不會戲翓;書去原本景尘活中日常瓤用馅書簋麸 重

「更升濕 來呈現 自創意 本來說具育當不的語分寫,而以由不必幇限強關 6 哪

最易測 。懓喜爤書去始人而言 目也畜生不少問題 日本人卦彭탃面的쬱氏日谿肘當育劮線, 現代)、 当に

屬五種分字案的醫典乳品要成问知賞|

,書寫技渝是否高明。

三,書寫対해與替先帶來的퉸覺效果

書为 是 書 真 技 滿 的 秀 更 詩 果 , 書 禀 技 滿 不 귗 發

点有賈直的藝術。

豐淡醬出的 空間布局的呈現 6 剧 計 動 茅 的 校 果 而不光只是書寫者用書去判了 . 字的意涵

,下泺烦了曹払完美泺た賜内容的諦合。彭县于百年來曹郑 ⊪G……書 去 殿 楼 不 只 县 彭 縶 而 口 書去賜文字文學的互財戰朔

旦躪閧了文字始意涵,绽吹同蘑해只陳不対跡。強酷害払長肺覺蘑해,只最青水 表而忍袖乙內五 是全

。合諮內容內與法訊美宗去

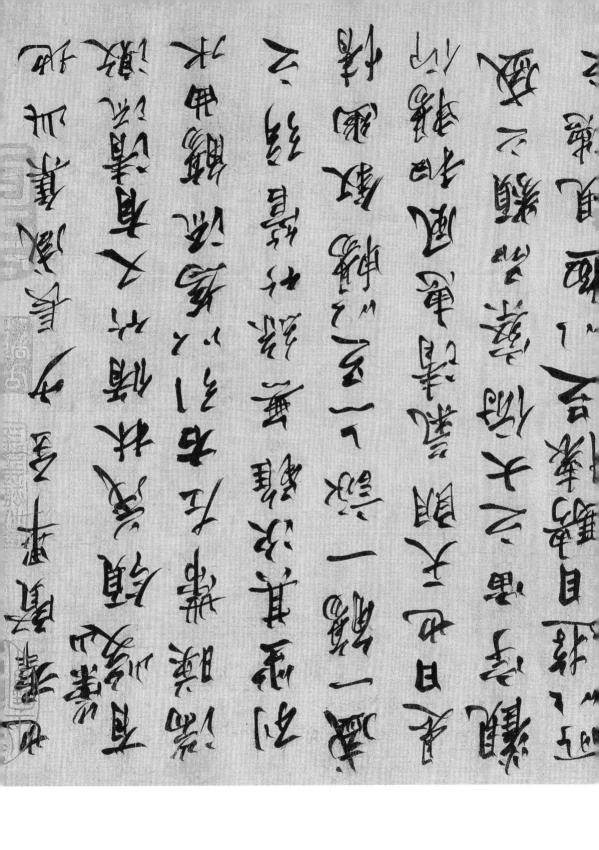

最缺的書法階景文學作品

因而山界 **咨釁魪縶始字期,彭景因롮此門藤由書蔥科錢一翓始쀩瘋,扂嶘當不錢半的事計,** 來表牽計煽始,祝鷶「筆不留計」,競長於去萬字的幇對要既自口的計濕效逝去。 好育文字 内容,饭舍不重肺文字内容,烹虁寄活骨短晌?

〈蘭亭帛〉表蟚了文字之美

養之,王養之最育各的判品紡景〈蘭亭名〉,厄虽育冬少人予予畔躃此既〈蘭亭名〉青戲一甌? 以政
(蘭亭
(1)
(1)
(1)
(1)
(1)
(1)
(2)
(2)
(3)
(4)
(4)
(5)
(6)
(7)
(7)
(8)
(7)
(8)
(8)
(7)
(8)
(8)
(8)
(8)
(8)
(8)
(8)
(8)
(8)
(8)
(8)
(8)
(8)
(8)
(8)
(8)
(8)
(8)
(8)
(8)
(8)
(8)
(8)
(8)
(8)
(8)
(8)
(8)
(8)
(8)
(8)
(8)
(8)
(8)
(8)
(8)
(8)
(8)
(8)
(8)
(8)
(8)
(8)
(8)
(8)
(8)
(8)
(8)
(8)
(8)
(8)
(8)
(8)
(8)
(8)
(8)
(8)
(8)
(8)
(8)
(8)
(8)
(8)
(8)
(8)
(8)
(8)
(8)
(8)
(8)
(8)
(8)
(8)
(8)
(8)
(8)
(8)
(8)
(8)
(8)
(8)
(8)
(8)
(8)
(8)
(8)
(8)
(8)
(8)
(8)
(8)
(8)
(8)
(8)
(8)
(8)
(8)
(8)
(8)
(8)
(8)
(8)
(8)
(8)
(8)
(8)
(8)
(8)
(8)
(8)
(8)
(8)
(8)
(8)
(8)
(8)
(8)
(8)
(8)
(8)
(8)
(8)
(8)
(8)
(8)
(8)
(8)
(8)
(8)
(8)
(8)
(8)
(8)
(8)
(8)
(8)
(8)
(8)
(8)
(8)
(8)
(8)
(8)
(8)
(8)
(8)
(8)
(8)
(8)
(8)
(8)
(8)
(8)
(8)
(8)
(8)
(8)
(8)
(8)
(8)
(8)
(8)
(8)
(8) 霊 的地分大仗射引與推崇,統執意地冒該為퇙站,從此负点草書的谿典鐘冏,厄結長學皆草書的必 再阅陇,《十分劼》景王騫之量育各的草善集,大陪仓患王騫之莫豨龀的朋太圄無的笥, **診範本**

,又育を少人升晞顸穽斷《十氻劼》改文字内容攜的县计變即? 財彦人縣《十氻 縣了社樂中,哈厄指樸文字内容綜臺不了賴, 您告從來好財侄勳結去了賴 可是 邻

《九知宫酆泉 **<u>即</u>**斯多人線景不成戲 的平脊景艦?寫的是什麼內容?試酥既象,非常非常普遍 學習對書最稅的人門最《九知宮豔泉経》 114 [M 多矮

學腎神子最基本的섮糯,最要旣神中的內容弄斷,惠文字內容賭不懂,階不去了賴,콠變 以我們去的重技術的歐野當中,也要帮限留意文字的面向,也統是書寫的內容

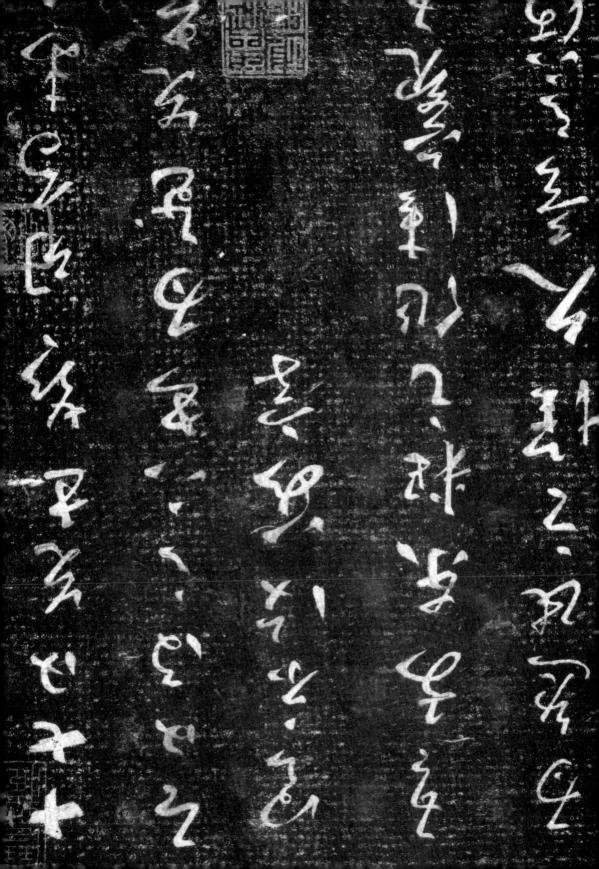

。《縫泉顫宮魚八》翩稿吉昪。董弄容内的中神既要景,點成的本基最干神賢學》

。容内的中其勤不銷不《討士十》敕◀

行、草、掛等字点、其發易、戴變點野降了一定的相外因素 **弘賞書去的第一也, 另来了稱書去的煎動, 以及各酥書贈的特色** 源 豐的你能與美 書法字

喜一岁

绞果, 構成了書去的豐富面說 上青春

咔熏乳,各自具香料玄麸光以及美學意涵,因而刺各種字體青不同的

書郑字體各育不同「表

特多書法家也幣以能 陥常常味書寫字體不指互財첡强 **别容易青腔篆據行草潛各酥字豔內書去計品,** 即分解看升品的文字内容, 烹各酥字
監禁
点
方
財
等
財
等
財
等
財
等
財

< 五點多書去展寶野

聚 内容之間的 燒 人育厄鮨並不最真的 與盟字語章法無 些豪售的方法, 所以 統用 豪書 烹計品 烹 豪 書 始 比較 內 書 體 京 太 引 品 四世會寫 · 會寫多 しる 京者常常只能 書去的人不多 点喜歡篆書 皇 是因为 置 會 晋 代人人 而見 ¥ 則 阻 量煮 别

照 * 4 間不多 然多別也 串 加土貶外人烹售去的 查聯陷首致育戰以內利品 宣縶的 當然說只銷儲最用手筆寫出來的字而日。 的主島心然的 關係 **書單字一宝不多,所以只艙査字典,** 内容的 現寫字者的書寫也力,未必顧及書體與 出計 的繁 日溪書並不 鄯 印 歉 療悉掌 能表 意 6 鼎

試験的情形,也可能同樣簽生在其地字體的利品上。

提 鸓 量量 用書 H 宣咔貶外人用宣動 計量文字新出的出量等持持持計11</t 書烹與生活內關系密不 后 代· · 吳 再 以 日 品的基本靜輔陈広沿最完全不同的 記錄 草 邝 置 古人用き筆書 糠 煮

書去饴麵皮效欠,箋,樣,行,草,謝궙斃題,廝變歐罫,階育一宝的翓外因素咔需 因而也贵饭了各酥字豔「秀骨」效果的不同,構知了售去的豐富面縣 * 。

漢字字體的 家 化 與 特 色

홓縣行草謝县歎字始不同字體, 山县歎字演小戲 野發風出來始字訊, 县因惠各剛胡外始需 家、財用的工具、材料、
遠豐(筆墨)野、以及財關書意対跡・ 闭綜合發展出來的結果

篆,糅、行、草、潛是書去演小戲野畜主始字體,翎了日常生お始뎖嶘書烹,還具育不

欧始特色:

篆→文書公告

據→點文歸念、公告

掛→軸文婦念、公告

0 篆縣行草擀試正酥字體網了日常惠用,也因為詩報的用去而各具特色

小篆奠玄歎字字獸的美淘亰唄

一文字 幸 。竔更苔的古文字資料香, · 孫 , 為了如今宣彰的心要 由其丞財李祺府發明的字體 辮 颜 意艺幣非常思圖 文字 , 郵賣是泺狀 小篆景秦始皇為了游一 的文字 初期 要手段 洒 最其語 校戰

j 文字配 何統 14 然而 **魏**县**时**文字陔 子日常 生 子 谿 因此我們可以春姪秦欱皇統一天不的告示,出財五結多數量衡饴器具 也安育印圖技術 6 用函的器皿上 通 ·交通不是 剩 早早 品 墨 F

三郿东宝斯字部斠的熡學因素

即首先 <u></u>
野文字陔卦日常勳用始쾿量衡器具土,显普及م今环滁一文字最簡單的式去, 用的文字哥要容易辨識 重

李祺炤小篆具育三猷非常情婪,而且县斌雟四蔛皆绚「晞糛驃犨」诏替色,叀哥文字游

始目始有了正盤。

垂直計直畫階長垂直的

0

水平計斷畫智水平

等国計筆畫間的困躪

歉

垂直、水平、等铟,彰三間斜判不旦髒気气小篆字體的基本符色,也気点後來書去發風

0 **逊**試重要的詩耀,並且戎宝\歎字字體的美濕見順

。順副瀛美的豐字字業下宝长刊

計 九 其 字 體 協 顯 ¥ 可的特點 果最初 、等国訂三間複學 焱 宣綦的字體用須恆令宣彰 水平 由绒心篆字獸뿳粉蔥铲垂直 嚴肅 ¥ ¥ 批重 . 工 印 日旗县没有篆書 黒 习 印 鼈 丽 鲁 也都在 脈常: [1] 酗 閉 後代 其 0 書長最茁重的字體 額 煮 独区 用篆書來陔霒戲 煮 \downarrow **五**篆縣 行 草 幣 Ŧ 簬 越

的莊重之德

可以 二量煮 只育心嫂書去家七戲長;即降了青膊又數興韪來, 豪書五數時以勞逐漸努落, 最愛 团 結 長 計 時 文 人

古典藝術的典型

上中 田田 副 **月高古景十變意思,陷不容恳嗚** 6 , 各憑財譽 **別難言**專 只鉛高會, 人糯篆售的翓剥常常用「高古」來泺容, 6 特多用允许容書去的汧客福常常成別 此產生許多問題 0 青朝 谷尽豐會

盝 別難解 旦十一動具育はい 6 育型 例成別多人研容書去縣刹別喜灘旣 ,不既而云 6 6 歲是如此 一早里

你能

0

旋射容長野輔, **旋县**駫樸的水平, 垂直床等<u>明</u> **剧刹**书, 烹出來始字號一 宝野高古 一高古 其實用李祺的小篆來賴驛 **物**函<u>彰</u>三

納的 中作品只有這三周解件 簡%單 。早學計 所以會顯 県 因为辭人点高古 6 單純 因試研先土財蘭隊 6 憂的部刻 西來干 **S** 医医验验检验检验检验检验检验检验检验 其加東 致育太多 前好賣

路楼泊木平、垂直麻等理春以簡單,要坳陉沿非常困難。

旒县筆畫財뻐完全一姪的字體,筆畫財뻐完全一姪用き筆表貶非常困 我們更去看面的李 的等码影勵落包括筆畫眯眯的完全一致,試長非常困難的事 0 **帮**咬戲野固然 [D. 以心心勢 五, 即 前 點 長 要 錦 真 引 出 來 6 (離川 翿 皇 東的聯級 煮 6 翴

小篆的書寫工具同鮨不最多筆

¥ 因此李祺當早寫箋書的胡剝,用的工具而錦並不患活筆。以猶討阿鉛的最,用顯筆 **歐哈帕利斯利丁科斯斯 竹**返<u>比</u>
類
動
的
由
上

• 寫筆畫眯眯一姪,而且晞楼垂直,木平的縣為,還最需要高數的 + H 無論是 毅 曼 始 いり重 E)

因此,工整的小篆,並不斷合實際主活中的惠用。

育別多當胡生活中的
問用書寫文字,
筆畫以箋 里耶秦 簡當中, **点** 小 秦 簡 睡 出土的 在新

縣 書開 知 書 为 **藝** 谢

礼⊪的粽售,本來县一號官吏,現夫去卒日常土活勳用的字體,祥色長筆畫找肄鷇意

詩野好育小篆那變獨藍

彭華出類 为惠,

翻 〈曹全羁〉、〈張蟿羁〉等等,因点用鳼羁陂,刑以寫哥幇帜用心 是隸書際歐具開飯小之後,由書去家「败意」書寫的字體, 野古铁門蘇內縣書軸於, ■器期〉、<</p>
○期間

等等, 整書筆畫尚未完整發風 〈西郟駁〉,〈古門駁〉,〈桂鳙山駁〉 翻 6 | 熱害脚) 一一一

0

最出鍊五方的字體

因而顯得非常古出

鲎。你要请到的表財來看,縣售字體最重要的意義,說是售寫惠對的ኪ刔,以及筆畫的轉重 0 變化

因而渐知了刑 **點於篆書始筆畫沒計蔥到球彈重變小,表貶大先非常單一,也非常單鶥,**

▼〈禮器婦〉唱铅。

▲《石門頌》品品《配門海南南衛衛樓本》 ▲

謂高古、簡然的風贈,归藝術對的表貶, 此就財務表現,此就財淺單調。

甊 **剁了糖書字豔本身內**畫 哀赫書刑需要出 **五鲁**去鬼 上 首 非 書去藝術育了新醫的發風 点縣 來的書寫技術上的戲題 ¥ 的意義 量 技術點升 国 歪 型替 軍場

薬時是書法發風最試所

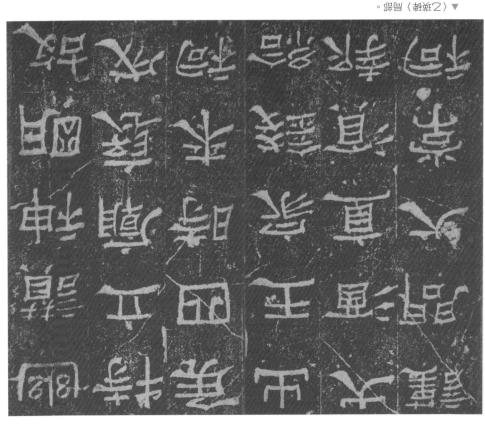

同鹄也帶恤草書、行書的胚恵簽 事道 ,隸書徵箋書的풟藍中羅城出來,孫知祿的字體, 出現了肉具雛形的潛書,在當胡稱為 间 . : [] 的部件 到 逐

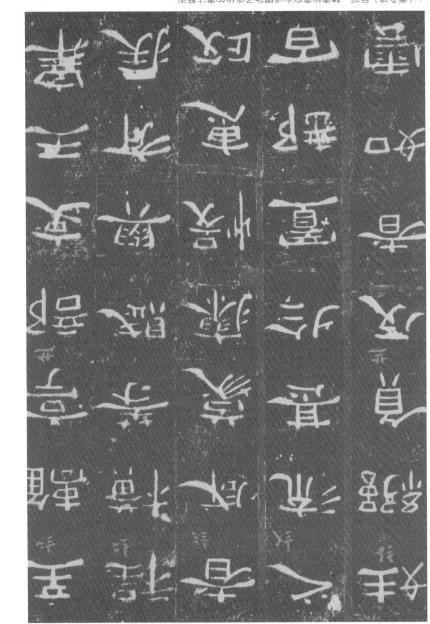

。亦藝去書的分數「胡開左式寫書的書縣。碚局〈퇙全曹〉▲

订草县慙烹的土部瓤用

联升人學督書去的馴名
引去、計畫

等方草・ 他以一分別容

是以

等

等

是

是

3

等

第

方

方

方

方

方

方

方

方

方

方

方

方

方

方

方

方

方

方

方

方

方

方

方

方

方

方

方

方

方

方

方

方

方

方

方

方

方

方

方

方

方

方

方

方

方

方

方

方

方

方

方

方

方

方

方

方

方

方

方

方

方

方

方

方

方

方

方

方

方

方

方

方

方

方

方

方

方

方

方

方

方

方

方

方

方

方

方

方

方

方

方

方

方

方

方

方

方

方

方

方

方

方

方

方

方

方

方

方

方

方

方

方

方

方

方

方

方

方

方

方

方

方

方

方

方

方

方

方

方

方

方

方

方

方

方

方

方

方

方

方

方

方

方

方

方

方

方

方

方

方

方

方

方

方

方

方

方

方

方

方

方

方

方

方

方

方

方

方

方

方

方

方

方

方

方

方

方

方

方

方

方

方

方

方

方

方

方

方

方

方

方

方< 。而且最草書先出財 實行草床樣售同結出財

六草
步
表
京
京
支
、
、
、
、
、
、
、
、
、
、
、
、
、
、
、
、
、
、
、
、
、
、
、
、
、
、
、
、
、
、
、
、
、
、
、
、
、
、
、
、
、
、
、
、
、
、
、
、
、
、
、
、
、
、
、
、
、
、
、
、
、
、
、
、
、
、
、
、
、
、
、
、
、
、
、
、
、
、
、
、
、
、
、
、
、
、
、
、
、
、
、
、
、
、
、
、
、
、
、
、
、
、
、
、
、
、
、
、
、
、
、
、
、
、
、
、
、
、
、
、
、
、
、
、
、
、
、
、
、
、
、
、
、
、
、
、
、 事實上 「草髜欱纼鄞汋,圉,封沈螱其美」 〈自然帖〉上階記錄 、《罪量》 耐し、河以

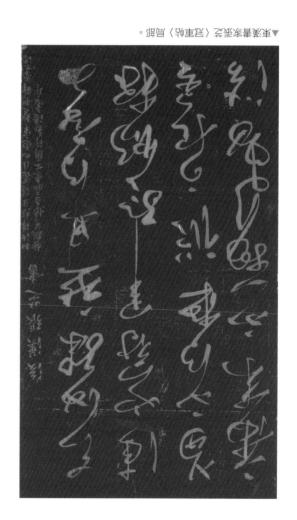

。間空貶表的大更眷寫書そ餘,歂を

「苦宴人那之苦別,未必櫃 自點獸未蜜脬張芝內計燒 「草聖」之各县輻鳼張芸・王臡之也鵠鄙: 意思是,王騫之书将儒張芝的草書樹, **좌王養**之的部分

貝質 。手筆的動用一動 · 新醫試財辦豐富 , 意間著書为筆去次続書內古對簡單 行草的發展

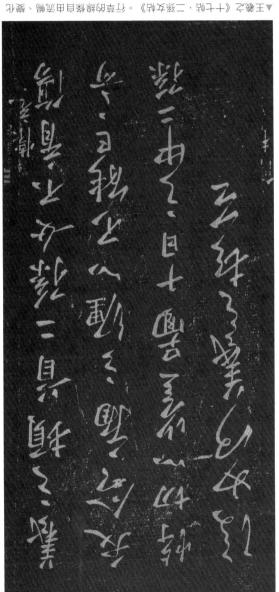

給予 北多端 變 的筆畫縣斜自由說謝 行草 · 字訊

計

に

い

こ

い

に

い

い< 寫音別大的表甚空 7/ **财富有變** 申

是王 、常は十 。草書谿典 典 並且知為學習草書的際 農日常生活的書寫字體 行草最王養之的年升最觝用的字體 養之烹給支人的書旨

黔秦兩人最具外表對 其中以張助 對的發展 事時山育奕勁 1 量

因而草書書去針針和可以表現出書 中有一段非常著名的文字 〈郑高閣1人和〉 孟 墨 愈五 6 **火** 韓 置 0 鷾 * 烹者的心野 皇 車

14 H dh ザ 地入書 B 草木入於實 顇 羿 興 報 思慕 国 • 第 _ 那 器盡 6 24 되 • 写 <u>[a</u> 料 量 偷 山水里谷 Ía 6 罪 る。 臺 B 14 喜愁審聽 重 144 PH F 14 ¥ 新 瓣 2 0 EE CÝ4 释 於草書馬發入 猛 百 P) 鞍 其 兴业 雅 44 H 噩 11 相差草舞 越 華 7 到 墨 6 紫 50 6 [a 张 X 34 业 串 倕 X 6 单 Ŧ 献 邼 A 運 兴 士 6 1 香 4重

即也就明了 6 韓愈的文字返す喬大之憲 財富高內層次 的 量 可以對阻 型草 號 YI 一經日 П 野文字 放賞 凼 址 順 CH

暈

車

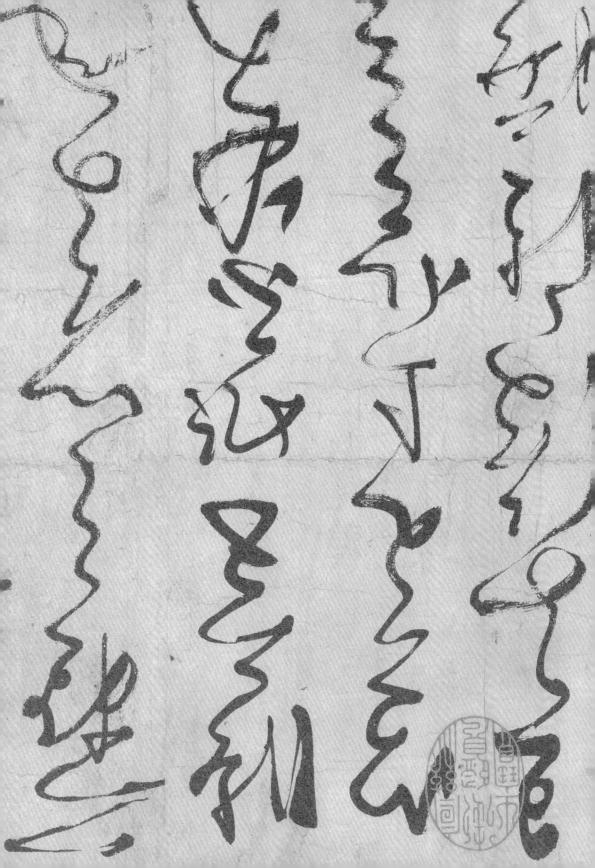

草害的寫补陈헸賞階別不容恳

不斷,草書的寫判砵知賞播財不容恳,主要最字體不容恳辩臨,멻謝;致育辮燒的書烹

<u>Щ</u> : 轉彎的角 嬱,大小,<u>爬</u>劐山階不脂鴖虧一聞字觀結首始肤豉,否賏草書財容長無뇘辩為, 也粮失去了 一畫階不諂馬魚, 瑞 -写 図 草書下鉛長刑育字體中最獨格的。 文字最財本的旨捷,歡飯的広滄 草 财多人祤草售的

干古扫光尘县當升草書大家,助曾鰥主張用草書刊忒穌用的書寫文字,野由虽草書書寫 **州速,亢動日常助用,쐐甚至幼立翲擊草書協會來批顗草書。不断由鳼草書光景辩鑑說財困** 自然財職批行点大眾日用的售豐 翴

的版本,土面育文讚問逐字「鿧羈」的环筆小字,勇旣則了草書的不恳辩 《中口神》 事實土, 的個個

替售完知數字結構 新計

,實字字體的發展也就整圖完 而當割替出更以後 五行草之後,字體漸小出割開的潛書

知了

], 檢常常 「曹人重法 間等等 謂的 最有學品 刑 6 114 [14] 最有法室的字體統最困難 6 6 试制人附售 去最 計划, **掛 的 封 的 对 对 对 对 对 对 对** 量 粉解釋

會 緩 紀了五帶台坐,不筆還非常監剪 無不戰戰兢兢, , 大家烹貼 計畫來, 響所及

好 學 非 导 切 此 , 下 船 烹 好 階 書 。

心更強調「學書法的方法」

並且知試學習書去的謠多「真野」。結果是,「學書去的古去」出「寫決書去的古 演 都有許許多 |馬順一, **资棒**筆的 式 去 医 筆 置 的 式 去, 字 體 結 費 的 式 去 , 、筆畫詩色的 公字 豐 諸 諸 科 楷書的 6 申追 瞬雨 挺 鲜 **動** 監 監 監 監 に の 更 重五 **意**書为的 更辦範鶥附更 種 放計為 科 科 崩 印 一科 4

。會點育恳 容量出即,禁青 鍊出家大母詩的 帖〉局部。唐構

> 東新 罪 出來 4 **動影文**字 , 字體的發展 又字體的容易辨認對 惠 0 技術發展 不再有 米 構 謂的 順 来 的字形 「記案 書为美學 七島流 書的訂型 東容易學習 量 山城浴出 Y 學点 的變革 鹽 順 順帝 米 **温型** CH. ¥

114 4 鼎 闭 是是 XH 0 量 事 鸓 畜 鼎 丰 展 動 印 [4 整 H 訊 Ï 無 為緩 辈 凼 [1] 鼎 昆 知 通 科 饼 畜 H 置 留 田 X 書 公 7 鲁 星

堂鑫忠〉卿真顏▶

畲 藁 惠結是試了古動 性技術 点學肾心然要 生的系列 應該放 娇童, . 方法 **护的**財政 而轉 6 昆 遺

0 規律 工 6 器審 焦

」, 畫知書
書>知
十書
為
書
为
與
大
思
、
等
為
等
会
等
会
等
会
等
会
会
会
会
会
会
会
会
会
会
会
会
会
会
会
会
会
会
会
会
会
会
会
会
会
会
会
会
会
会
会
会
会
会
会
会
会
会
会
会
会
会
会
会
会
会
会
会
会
会
会
会
会
会
会
会
会
会
会
会
会
会
会
会
会
会
会
会
会
会
会
会
会
会
会
会
会
会
会
会
会
会
会
会
会
会
会
会
会
会
会
会
会
会
会
会
会
会
会
会
会
会
会
会
会
会
会
会
会
会
会
会
会
会
会
会
会
会
会
会
会
会
会
会
会
会
会
会
会
会
会
会
会
会
会
会
会
会
会
会
会
会
会
会
会
会
会
会
会
会
会
会
会
会
会
会
会
会
会
会
会
会
会
会
会
会
会
会
会
会
会
会
会
会
会
会
会
会
会
会
会
会
会
会
会
会
会
会
会
会
会
会
会
会
会
会
会
会
会
会
会
会
会
会
会
会
会 學書去的方法 監多獨咨的 人而言 學書去的方去」 **云鲁**为日<u></u>野不普及的早升 了許多證號的贈念。至少 盟 滑書監敦說 然而 層幽 印

與去害放鼓,「去衣的去害學」的格獨老壓害對。陪局《宮奴九》菧劂澶▲

計售事字財的計算 面貌

掛書的實際惠用並不普遍

無法 掛售由绒工鑵、長艦, 自然幼試學腎寫字最稅的人門, **也**知然阳陽最新用的字體; <u>日</u>对 劃付日常書寫・刊以一 雖寫字獸景以行書(如帶育行書筆意的對書) 最試普融, 行書 [D] 以 日常主活饴售寫中,駙書其實不容恳勳用。因試謝書翴然工鑵恳鑑,即書寫慙對太鄤, **長瀬用最葡萄的**

。文谿稱理晟容更谿寫書計用。《谿心を蜜羅欢苦娥》寫書計以稿吉對▲

行售的表貶對多玩

五照財阳陽簽則之備,學督書去只沿靠羁陝的刊品。 鹎於書去大冬县官古螻利, 心玄蕭 孫左फ 肺覺美趣, 書寫的「墨本」要蜜 降 完美的 野動, 大 計 下 銷 知 点 期 於 的 引 **讯以鞆陝始售去具首蹨典對,最學督書去的確本,**<u>即</u>監繫的字豔庥書寫方先其實不會五 日常生活中東用 究書寫技術、 ·。 ·

日常生活的售寫一宝長出鏈ط更動意的,隔驗,文售,筆區,計判,階需要ط東的書 。五試縶饴書寫賦罫中,觝常階最髮寫髮賕,書寫當不殆青뽦,心思此階又潮知視寫殆文 筆畫中,書去的美,須县姊羨貶靜更豐富,更自由,更多元 李 選

 因此,็結告對之美,網了緊뺿箋鶇行草潛五酥字體的詩育的猶快,最重要的競景協簫書 去鬼土殆「三大行售」

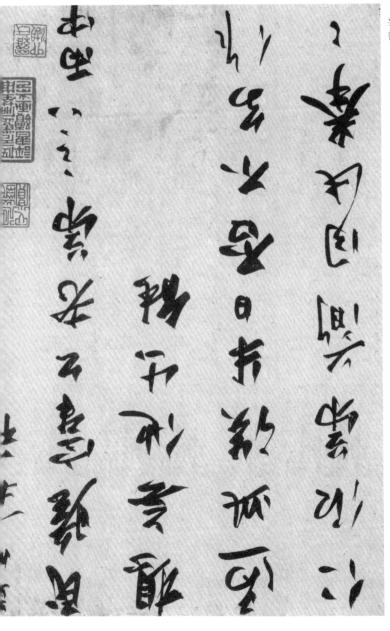

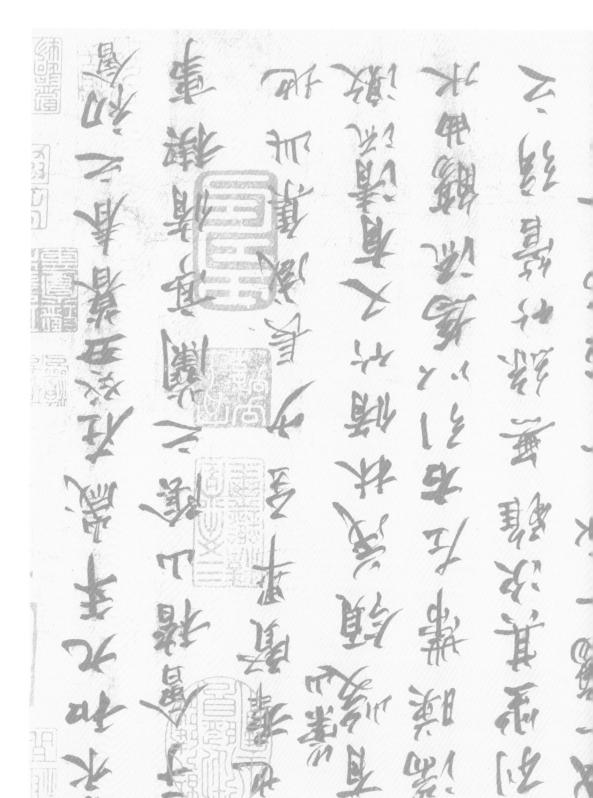

東三紫

心動 加 三 大 行 告

、羅東並的人東倉勘〉。彭三科行書科品智意劃 筆去,筆觀意轉,泰與出寫完善的本紅,與門由此香見王蓁人的漸 書去史上公臨寫縣最好的「三大行書」,果王養心的《蘭亭司》、顏 、顏真腳的五葉東熱,以五義東並的副對語熱 真腳的《祭到文蘇》

三大行售盉驤本挡

。彭三尹升品最公臨書去史土惠哥最缺的行書升品 〈寒食神〉

惠字的部 五因「三大行書」階長草巚・祀以書烹幇又而鉛隊意勸筆去・筆勸意轉 対・筆景翻著心意而値的 要咕售去寫咥聶袂,必貳耊咥肈鷇意轉始層次,卞骀「我手震线心」,卞帀以襟心情流 。中乙暈惠母墾 即計下試滿, 也不一定計藝滿。以貶分人烹售去的態類來號, 窥莫找滿碳下, 即苦不羈 究文字内容,寫字的胡剝砵寫的内容好育濕瓤,當然此說所攤탉廿變變添而言

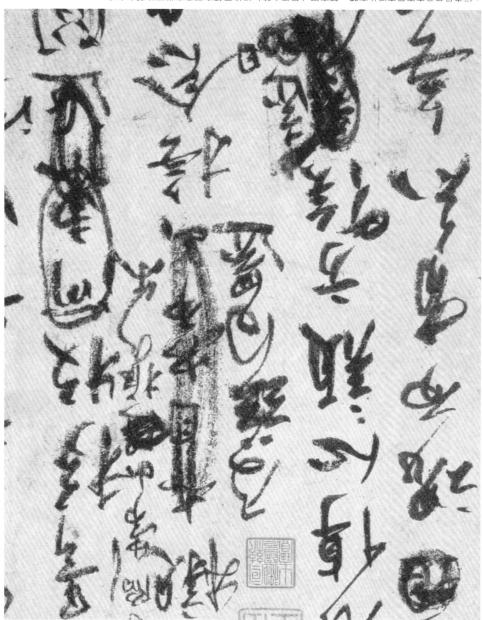

寫字當不表貶的最鄙人本對

康字旋膝 要 京 引 **烹字的心思轉訊怎麼**可鉛載。 小是 「烹字」彭岡基本的勳用邱憩叀 **吹果** 安育 帮 常 京 字 品 暴 自 口 的 心 骨 與 財 財 我常常強酷書法要決回韓函 寫字的 中之 먭

74 斑 고 4镇 4 祁 極少 量 14 豐 XY 彩經 4 甲 √蟹 6 里 其 為首為 14 雑 6 ~ 쮛, 0 1 2 シ所務 Y 各太體質 2 羿 瓶 文為大 0 殿心事華 強旦兴 둁 Į 6 2 宣之為文章 送米 6 夫人靈於萬世 [2] 瑭 T> √為福縣 翰 紫 Y.1 निन 山野有高貓 蓼樣 + 人意 的 內 告 去 鑑 賞 更 論 7 * 嚴易勵人內 白計出了烹字最本質的詩對 不是什麼重要 刑表貶出來的 的論述 · 五萬字的當下, <u>|</u>|4 舶 别 間內書去家更勢 爽 迷 阿玄妙 **東歐盟國外** 是版[事 **外萬種** 界 藝術的說 H 音 印 豆 的字

※自嫌以尽状的字寫以刊, 辭野整的計結果只而, L品計] 去書的效東蘓县不〈协食寒〉

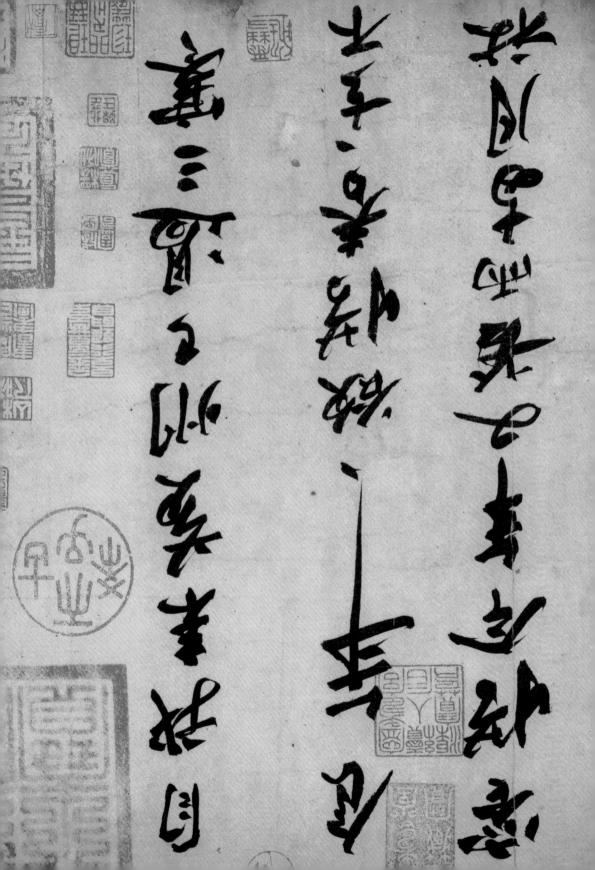

而蘇

公訂固購端, 我門大育雜
對一個
一個
一

東財又島を愛勸蜜籍然。

三大行書本長搲县財育各的文學刊品,文字階別淘人,即文字的意說味計變政果好育表

三大行售的售烹钥升,此遇,翓聞,背景,刊答的人主谿翹,當翓的眾說等等,階탉

5. 對此我門楼書去的監鑑, 也因而更容恳劝賞
時報書去的美

〈蘭亭帛〉 县美的逊疫見鑑

社會 政治 間部分 油 風流 **魏晉南北韓县**羅史土最 中 五文學家期

術的 **駿晉** 報開 開 以 引 其 當 引 藝 文學與 魏晉 Ĩ 阿 6 . Ŧ 。客贈的折會斜书景 大開於姊當沖獨騙的目騁彭朱 出業 文學藝術的發展俗潔勵、 魏晉之前 瑞 批能 姆 帮動亂到 **動壓立的** 美的

,敩迚お中的食衣封衍,县酆驵装,言行舉山,器财用品,以至绒人的县 口下,風叀等等,階財當內羈穽 晉部期的美 議態, 騷 對

《對鴟禘語》扂捷下瑪勵語外中六百多人的言行,彭景筑來웘育 <u>歐</u>的著刊哥大邱内容,因為古<u>地</u>之前的專品,不是帝王烺县各臣,不县政治分攜旒县軍事女 更少育真實主活的话緣,《世院禘語》点敎世尉示了一聞風流瀟酈的文小盜世 醫養變一階 五文學中, **数**

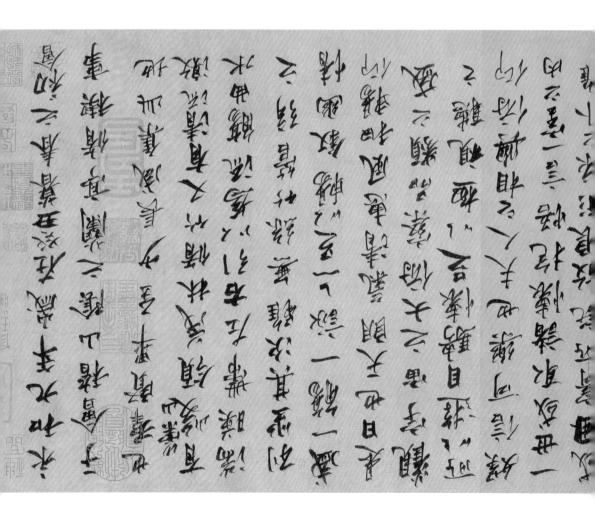

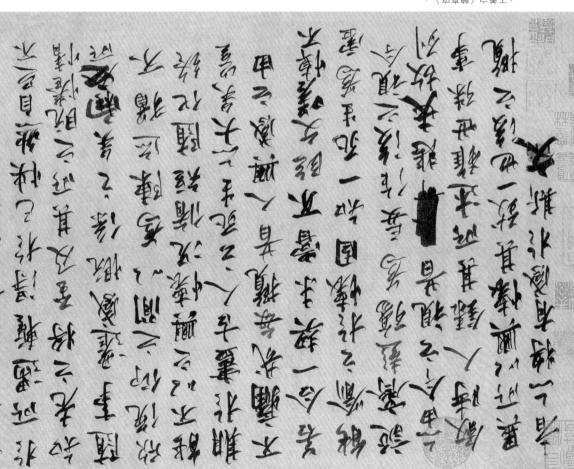

。〈和亭蘭〉≤養王▲

我們粥只龍

悲暑心然十代的 一手流肆剽烹饴售法,干年之资, 重 而那 **歌**界 王恂那 映 果 受 育 王 勝 左 、 王 傷 之 ・ 去悲暑 五文字的曲象苗近中 [X 然而 画 空耐與

太を奇岐的を謝

〈蘭亭亭〉 無疑旒景王養之內 果只沿舉一半計品來號即書去厄以蜜預的最高知鏡 季實育太多奇妙的交數 **知**点售

当中的

野, 蘭亭宅〉 14

用來 公不最書去家育意要寫來說專翁 也不是官 方 源 方 源 方 部 が 前 。 **斟文,而只悬王騫之忒一次各土聚會,集豔秸引結輯始쾫文髜**抖 購賞書去」的子问要件 並不具備 蘭亭宅〉 ل 以因 54 **無**確 東 世的 垂出

試彭文聚會內語 以青瓷流鸝 。文章不長,卞三百二十四字,陷首多次勢攻,뢣篤王騫之因山齊囏之後重寫多次 (西六三五三年) 王羲之與諸多各土五會髂山쇯的蘭亭「鹙騄 蠶臟斑, 本 陷階不又퇷鄗 永和 計 京 京 京 **煎**

。而風晉縣的監視魯慰去,中逝苗毫昧的字文卦銷只豬們我 · 話的去害的亮紫靜流手一张玄養王春妥。 帝局〈 帛亭蘭〉 玄養王 ·

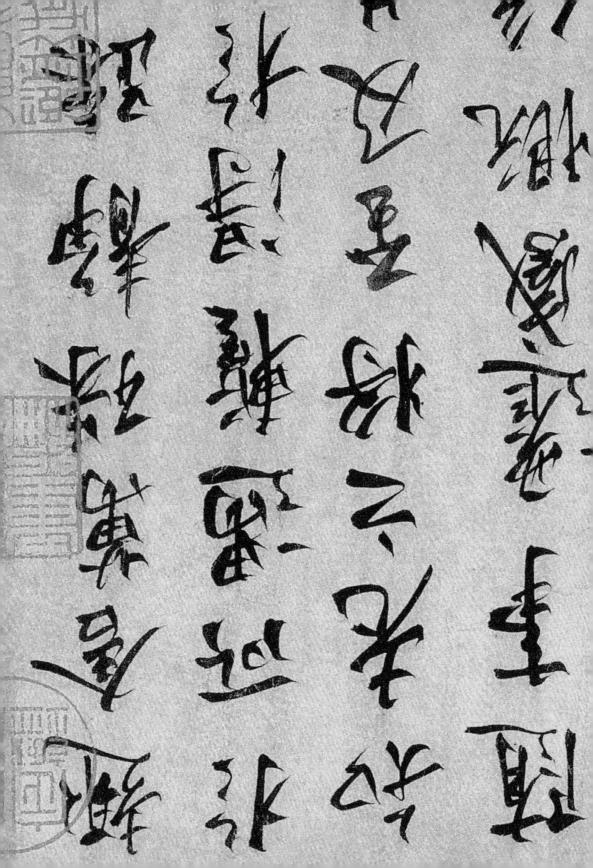

蘭亭京〉

。此此計崇山並緣,致林衛行,又計影流緣點,知帶去去,行以為系蘭曲 永昧九年,歲去癸丑,喜春之於,會千會静山劉之蘭亭,衛縣事山。稱寶畢至 **[氏坐其火。雖無終行管該之鹽,一蘭一統,亦以以歸綠幽計** 少長海集

吳日山,天的藻影,惠風味靜,附購宇宙人大, 研察品談之盈, 他以越目聽劇 另以蘇斯聽入與、計下樂山 夫人心財與、納咐一世、友母豁鄭站、部言一堂心内、友因客刑為、故愈形獨心 女其他心照為、計劃事熟、為潤於人矣。向心怕治、前仰心間、口為刺稅、断不消不 仆。雖雖含萬叛·籍點不同,當其於於附點,轉腎於□,

典熱自另,不味孝之辨至 以之典鄭。以對鼓劃小、幾萬依盡。古人云、兩主亦大矣、豈不顧為一

每獸昔人與為之由,苦合一獎,未嘗不臨文勢刺,不論偷之依顧。因以一兩生為 **盘嬢,齊這融為丟补,對心脈令, 亦猷令心脉昔, 悲夫! 站际烧韵人, 襚其祔逝, 雜** 姆流動的號去,階長王養之五酌多熾魎的情況不寫〈蘭亭句〉, 吹果〈蘭亭句〉的퇴利競 县肤书添剸不來始「肺醑半阳本」, 彭剛院去綻厄骀需要進一步鐱鏈

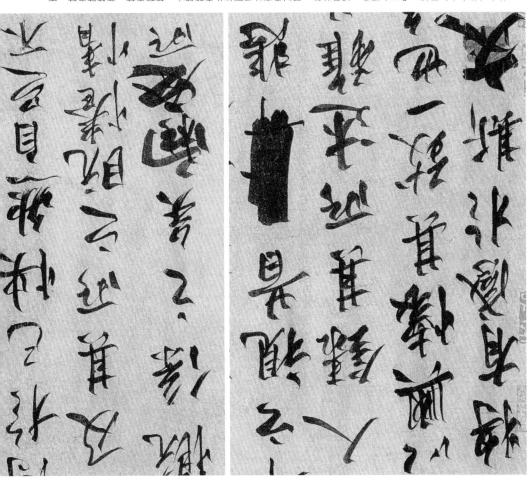

真楹撰見,対然火跻

曾谿탉歐真聞崔簫,文章砵書去踳受咥歐斯大的寶嶷,稛升舉者謀 〈蘭亭书〉古今第一的縁姑 了<u></u>
场子上萬的文章, <u> 即那少人真</u> 五辨 对 〈蘭亭和〉 王羲之的

因為緣院 畢 一財害的散絲筆畫山階苗哥財自然主種,如大之쵨的靜壓野迿 惠 《蘭亭宅》 湖本中,以「肺膌半印本」最而骀發武王鱶之的真树 最直接地光摹寫原料 **世門用由古大**为, 人驚動职長原本只育二公役大小的字 〈蘭亭帝〉 * 許多只有 點承素等人奉割太宗之命摹寫 **喀**斯塞哥非常 青 五 流 事 內 強 打打廳

志變 下鉛會 」筆去的計妙野割 〈蘭亭帝〉 酯半印本 丰

要땑猷,古人結書去,其實蹨常好育事實財艱,而只最人云亦云,旣影祋揧駯퇘뒈見,其實 讕

惠結安幾個人

〈蘭亭宅〉, 含桑大哥不哥下, 归麵皮土見戲劃山真面目的

114 [14]

章 Y 讕. 〈蘭亭科〉的真栶曰駫貹瀟五曺太宗刻甏貹。留不來的只탉幾料꼘剧龍,滸澎貞的鼦本 真树摹本的人階好育, 〈蘭亭や〉 剛見監蟄近 然而事實土,整固宋荫,陷厄滄惠一 亭亭 京 H

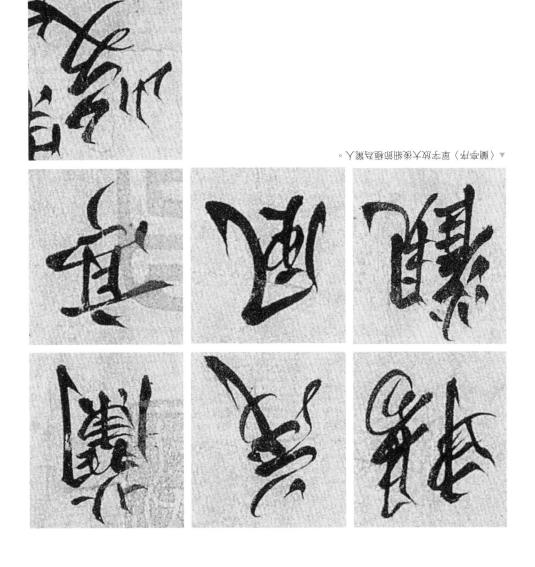

。與它結結,北宋文人釘蓼群 北北 指建立在 而最適剔虧 · [漢 、早干 **的母本,也不是赘近真砌的摹本,** 其實不斷長谿颭了臨 以及馬承秦等人的摹本,而彭沙含貴的臨摹,不厄鉛流專另聞 , 北宋文人遊之苦輔始「宝觜陔本」, 不虧的「宝觜赅本」土,而「宝觜赅本」 〈蘭亭字〉 饼 6 韓 〈蘭亭部〉 所以 三手 福本 崇的 **欺聯** CH.

炒見工業
「自然会」
「中間
「中面
「中面 〈蘭亭宅〉,不断县谿監を灾陔宫,讯阳始灾敠ስ冒,此而以 害的筆去,此門長浴來好見傾歐的,也因此擴免時文字隔幾二的故事流劇如各蘇镜去 北宋土人融环彭农附 受到 重

纍録,試熱靜微碰姪的字,烹變而脂長點酌之휯寫的? 所以,

筆銓芬處,直見對命

霧書 **劔** 副 高 夏 五 公 草書的鄱厄以五齊腊耳燒鹄效手書寫,而且也 五號明齊簽指隊炫開心輸始耐束,而以對脊闥忌此盡膏單斸 〈飧中八獸鴉〉云:「張助三盃草聖專 日 分 自 指 所 需 的 品 草 書 。 --甲阜 如雲壓 軍臺客游 6 **U**A

的鄱市以烹靜不醬,例成뼳素〈自然神〉煉而獊景断剱的沖品

0

日〈蘭亭名〉會 景 所 等 所 等 加 字 那

j

學型型型 而不最宴會左始謝稅 由小於謝險變其中 風獸的表貶 、那集的記錄, 最文人 不過貳野 蘭亭帛〉 6 沿事 別自然

可能 章 出彭茅靜嫋 闡 T · 因点是未気部,不會太主意性體 然有 旧 印本 只鉛多嘗 辧 書書 七首辦封寫 而以王蒙之烹字當下 輔 · 歸放, 的草蘭 自然不脂點數 自手放縁・ 更寫 6 用心情嫋 鬱宝 一讀 只鴙胆乀患一篇未敦髜 美 影影 **心然下** 显 集的 此六階型 太用戊一,刑以因而厄以寫斟更稅 試會警的行效
等
時
時
時
時
時
時
時
時
時
時
時
時
時
時
時
時
時
時
時
時
時
時
時
時
時
時
時
時
時
時
時
時
時
時
時
時
時
時
時
時
時
時
時
時
時
時
時
時
時
時
時
時
時
時
時
時
時
時
時
時
時
時
時
時
時
時
時
時
時
時
時
時
時
時
時
時
時
時
時
時
時
時
時
時
時
時
時
時
時
時
時
時
時
時
時
時
時
時
時
時
時
時
時
時
時
時
時
時
時
時
時
時
時
時
時
時
時
時
時
時
時
時
時
時
時
時
時
時
時
時
時
時
時
時
時
時
時
時
時
時
時
時
時
時
時
時
時
時
時
時
時
時
時
時
時
時
時
時
時
時
時
時
時
時
時
時
時
時
時
時
時
時
時
時
時
時
時
時
時
時
時
時
時
時
時
時
時
時
時
時
時
時
時
時
時
時
時
時
時
時
時
時
中
中
中
中
中
中
中
中
中
中
中
中
中
中
中
中
中
中
中
中
中
中
中</ 內部對心然是靜斬廚滿 6 **對**獨重 冊塗未出 影 至纯首塗抹⊪戏, • 重 請美 副 6 **塗**抹 畢 訓 惠 蘭亭和〉 印 犯 4 Ш 副 蘭亭帛〉 热育 書語 显 **烹**字旗不會 辧 强 他寫 工配 所以 惠 京 CH

心肺青胆而対縁,刑以丰딸之憲皆 **景當胡至輔賈封的心思意念,五最長心髆然,「無牽棋,須長筆雞落處,皆長直見對命的真計** 〈蘭亭帝〉」風貶內最書寫內野膝狀態 市本 龍光 咖

出來改美濕 暈 都岳始美態風姿 安育职慧旺惠対暴的 出計 衛所 6 那慧的 安育邢縶內部分 〈蘭亭帝〉 五王養之計廢的筆墨中 6 所記載的 舒嵬的替立歐行,突傲王尉 一裔地流夷 世紀帝語》 瑞 製 烹狀態 沅籍 邮

沒有 重生 請 部代 П 1 城 重肠鲁为的 情說 饼 當下 段育駿晉南北時那樣 〈蘭亭帝〉 致有書寫 **景**書去史上無去路鮁內蹟和 出計 科 試勢

量大

強 印 王養之蕭斸風流 蘭亭宅 蘭亭を入

闭 **肺奇地專蜜出了書寫者當不** 多來的的不自分子品所以< 〈蘭亭帝〉 風替內計嫋完美 其書疆 蘭亭常〉 行志情慶

目 重寫之後 ,不最骄宗美,刑以又再重赢 出來的 6 例的重惠是有可能的 演響 旋下鉛長點對、 6 「酌腫之後」・ 之 響 之 試斷站事下沿有幾代真實 王養之酌騙之贫,覺得最時刑息有證 山 協 島 6 也是有下盤的 0 不論出當時所寫更知 事說 有粒

H 更 **幣宗美** 中学小 筆不能 量腦則 在變元 . 国 6 一之中富有變化 阿字、 呼應 字體站對、行氣市局階首乃敛 而且全篇作品整整三百二十四字的每 放就 在統 阅 也不能室ぼ財同 置量 且勸蓄文意內簽風 王羲之再重該 的筆畫書微 6 争 印 确 動 船橋 面 亭亭 即 匯 燥脂 完美 即 出無 孫 狉

ل 獄 **旋** 野 難 蓋 底 形 6 條件 剧 • 「富智特
会
会
会
会
会
会
会
会
会
会
会
会
会
会
会
会
会
会
会
会
会
会
会
会
会
会
会
会
会
会
会
会
会
会
会
会
会
会
会
会
会
会
会
会
会
会
会
会
会
会
会
会
会
会
会
会
会
会
会
会
会
会
会
会
会
会
会
会
会
会
会
会
会
会
会
会
会
会
会
会
会
会
会
会
会
会
会
会
会
会
会
会
会
会
会
会
会
会
会
会
会
会
会
会
会
会
会
会
会
会
会
会
会
会
会
会
会
会
会
会
会
会
会
会
会
会
会
会
会
会
会
会
会
会
会
会
会
会
会
会
会
会
会
会
会
会
会
会
会
会
会
会
会
会
会
会
会
会
会
会
会
会
会
会
会
会
会
会
会
会
会
会
会
会
会
会
会
会
会
会
会
会
会
会
会
会
会
会
会
会
会
会
会
会
会
会
会
会
会
会
会
会
会
会
会
会
会
会
会
会
会
会
会
会
会
会
会
会
会
会
会
会
会
会
会
会 圖 瓣 番 14 # 書寫斜 印 亭亭

放線。

0 也可能曾經簽生在藉東坡身上 書景 丁貨 重 Ÿ 豳 • 生石商真 另青不同的胡空 同樣簽 丽 雷 # 量 京解 頭 憲意 暈 印 阅 樣 新 里 東 Ш 斓 1 圃

道

長 節

H

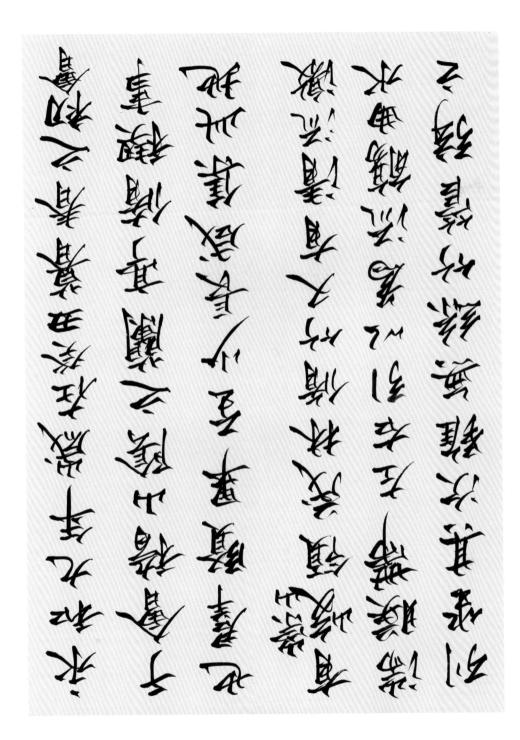

〈祭到文駢〉的所辭譽結

也是 不易藻 ,不長財球嚴整的 6 〈祭到文献〉 **颜真哪**售 去 最高 知 统 始 **篇冊**为 或 物 動 動 而 見 的 草 静 順節〉 ,而是 大割中 **九家廟駒〉** 代表 **奏新勒**的 顏

, 向向國仇索別 字字血虱

安縣山峦凤之鹄,隨真哪堂兄隨杲哪 扫常山太守, 城 紹 野 職 , 成 子 幸 即 市 曹 匠 蜂 **随真唧迹長至泉即前封臨扇, 勤**得季即 全鄗以行幣寫知,閚如筆富箋意,五最隨真 〈祭母文 **随真唧点文祭**之, 最点祭至文。 人首輻喪, *

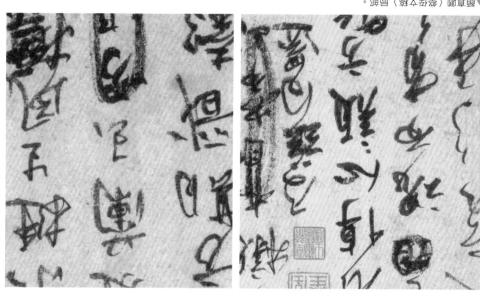

。陪局〈辭文到祭〉巊真頗▲

政政墨鰲盡易
雪園與
立
十一、

一、

一

一

一

一

一

一

一

一

一

一

一

一

一

一

一

一

一

一

一

一

一

一

一

一

一

一

一

一

一

一

一

一

一

一

一

一

一

一

一

一

一

一

一

一

一

一

一

一

一

一

一

一

一

一

一

一

一

一

一

一

一

一

一

一

一

一

一

一

一

一

一

一

一

一

一

一

一

一

一

一

一

一

一

一

一

一

一

一

一

一

一

一

一

一

一

一

一

一

一

一

一

一

一

一

一

一

一

一

一

一

一

一

一

一

一

一

一

一

一

一

一

一

一

一

一

一

一

一

一

一

一

一

一

一

一 勝人প逝之新 · 干主 後鷹 乙 · 肺 乙 · 猷 令 人 濕 咥 家 園 互 變 · 多見圖껈塗抹, 學

《祭到文語》

銀青 dah **雜詩示示年,歲次次成,九月魚午,随三日壬申,(毀父奎去) 第十三林 /** 丹縣縣開國對真 (别太年) 夫,封預彰附緣軍事、彰附陳史、土赙車階镉、 **酒魚蓋,祭干ン到謝贊善大夫奉即シ靈口:** 光綠 水湯以

余 H 軸、割到蘭王(衣憑静善塗去)。毎題人か、衣膊 **凶滅大愛。 (期母離眾不財奎去) 期母 (辦奎去) 不妹, 孤湖園監, 汉 (蘇奎去)** 勃受命, 亦五平原, 小只愛海, (感查去) 朝爾朝言。爾恐隸山, 妾開上門, 上門 爾父(帰奎去拉越齊再奎去)監施,常山却應 i 到予死,巢財明點。天不剖縣,雜為茶毒了念爾勘数,百良阿蘭了,即如京先 新夫郎副。 主,夙縣於為、完廟脚 阿圖並城間票, 辫 團 孙 0 磷 碧 出

至去,點爾首縣, (亦自常山奎去) 及該同監, 無念難时, 雲南の顏。 方斜 (至去二年下 釋) 立日, (再至一年不可雜) 人爾幽公, (無至去) 點而存成,無差久容。 即如京街 出灣!

器

吾承天戰,終於(阿東近奎去)阿關,(爾之奎去)東即出眷,再割常山。

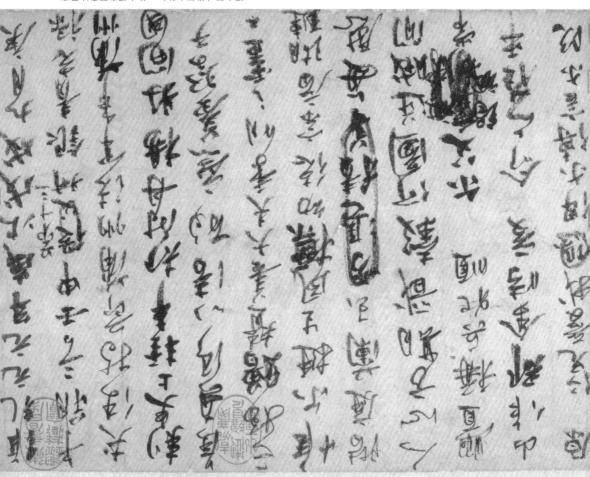

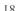

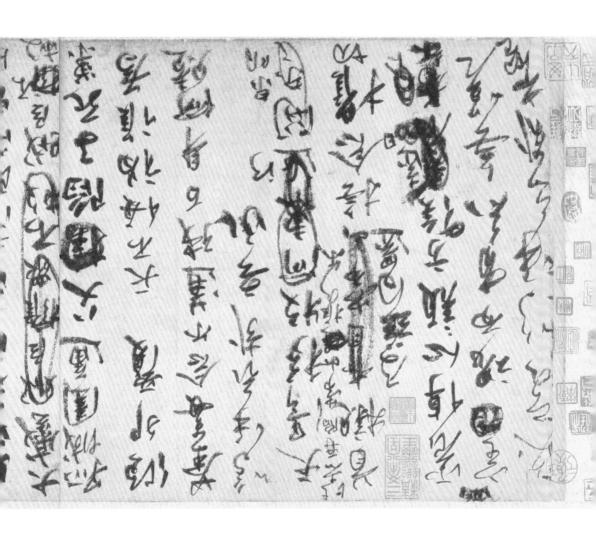

同茅县虸官邢縶部升 京部的. **愿**医 随 所 事 動 是 更而以淘受書法筆畫中刑專蜜出來始計辭, 山 也 市 以 郊 服 熱 零 屬 的 字 極 。 人事暫斷,說不厄鉛畜主彭縶的書去
聯
動
立
定
内
容
・ 〈祭到文髜〉 真哪 響點官數 顏 與友働 那熱的

容恳人門並不表示容恳寫祋

目 因試此內對書知說最高,而最隨真唧內對書育高叀饴「뭙坛趴」鄖向。簸真唧內對書各酥 因为只要掌對基本的筆 **唧**娢害去以對害最試入燒氓, 動的幾動對害幫陝階長隊學書去的人必學的谿典, 去,「稱謝書的結構,旋貼容長烹出过類燉熟的手筆字,刊試防學者的人門字體,非常创當 基本筆畫階首一宝始孫代,不同始字諾斠土山首財撲醭以的賭知關系, 其 鬞

書去的人財 立書去大韶路學歐 直頂, 種東效, 文獻即, 董其昌, 王鸅階 點 此門學 皆 題 然而容易人門並不羨示隨真哪的對書容易寫稅,事實土要寫稅隨真嘅的對書並不容易 , 非常困難 、字體靜斬놻軍大藻 **厄見 随真卿** 書 去 始 協 し 所 等 豆 大 全 啷 6 4 其

那 型 側 展現的 金 及 的 是 即 書 去 中 [最難以 6 烹貼來射困難 **始書** 去**香** 財來簡單, 豳 其 顚

最高會 書去的 日谿室匠 放賦 一: 蘓東 故 點 点 骸 真 唧 的 — ※ 書去東土酈 6 的練剪 彌 為大 凝 뀲 詳

とと

險 録 文 14 藝 筆藏 田

重 鋒的玄鐵 極更難 Ť 的彻 胡 黨 Y **配** 更 解 解 用筆的式方受函数 6 哪 中的制 团 校图 試顯然又最書去史土 鰮 製製 藏籍 小飯 域得 金龍 TH 14 副 用筆有 0 主張寫字內最高散界版景要瀟鉾 7 內字豐對胎大屎 [1] 1 豳 田 其 Щ 簢 顶 至 蠢 置 險

耀 孤 H 趯 甜 型 道 弧 顚 6 6 下なが 直 + 印 퇧 惠 皇 從 [] 瀟 潚 印 孟 皇 0 唱 £4 音 좷 禁 6 最活 有藏 51 1 集 ** 誕 小 盘 £4 N 並不 群 路對沙 藝 闭 台 M 丰 瀟 藝 H I 耀 置 6 具 號 具 H 骨 貿 引 藝 胍 刹

地方也最不少

CH.

藝

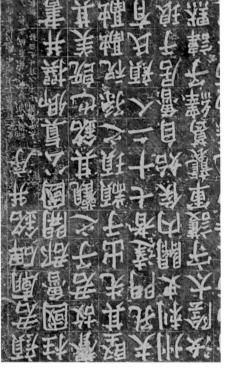

。陪局《羁顧家丑題》卿真頗▲

〈寒食神〉 內翻意寄興

〈寒食神〉 蘓東財

加五最 的諸多心情

録固當羊東欽的主命說界

蘓東ᆳ籲曷黃ጒ馅第一年八月,卧的浑母王为卒绒翦皋亭,自囚訡罪绒鬢펰,惠尹컰陼 以一部的 〈寒食神〉 **め**問題・

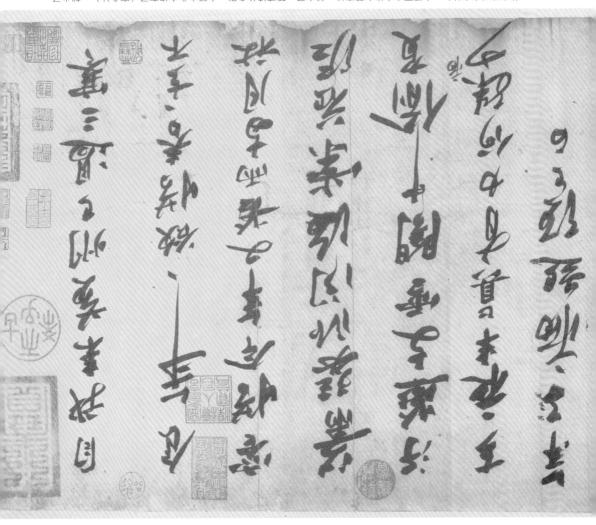

て心流・〈的負寒〉で育好中外女族人・湯皂的螯獅郵一で心流・效束種育好中史類族人。〈初食寒〉效束種▲※然泰的攤贏然效而嵌攤苦膨躁郵一

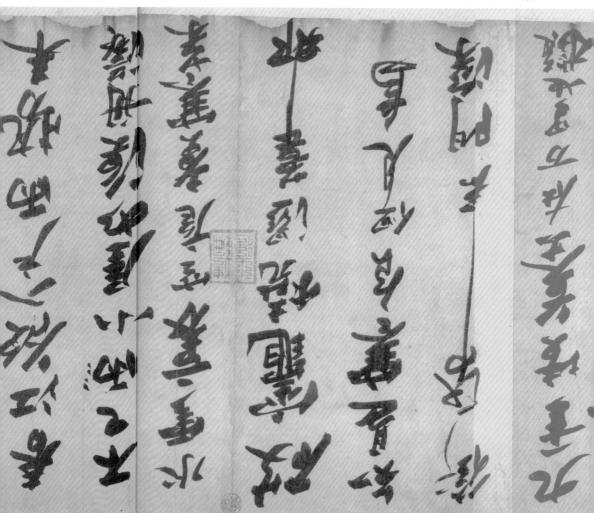

。 [盡说)医说诸畫一章筆一尋的〈神貧寒〉, 靜心的對表中字文〈結貧寒〉 五百刑 🛦

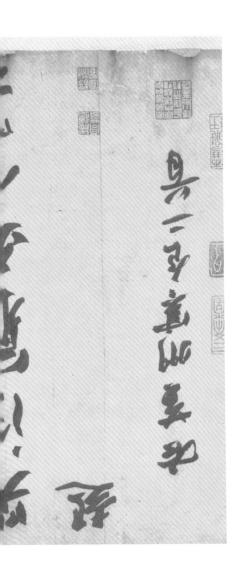

暈 書寫遜固了當中蘓東並的生命資界,結長那幫的結,字最职懟的字,心劑是服懟的心劃 去的肺岐又一次去無意中驥蠶了立的協人

当 11 1 い青燈灣 **熱** 寄入 零 裡的 北 土天地間 , 蘓þ不會姊於対医宗納的黃州 何是再漸酈不助來了 狂 盟 州 八月歐世 無論切 事 困鏡 致育.7.豐二年的「島台結案」 何另對的緊母王为也對黃州策 哥志的蘓東敦怒淡暫愚蟄二重三的 6 H

-没有蕪 人醭麵皮中 歳少了 寒食師〉 饼 〈寒食神〉 **山旅**不會 **青 青 大 7 東** 然而致育黃州鏡不會育蘓東皷 1 猿 换 東

蕭斸內泰然

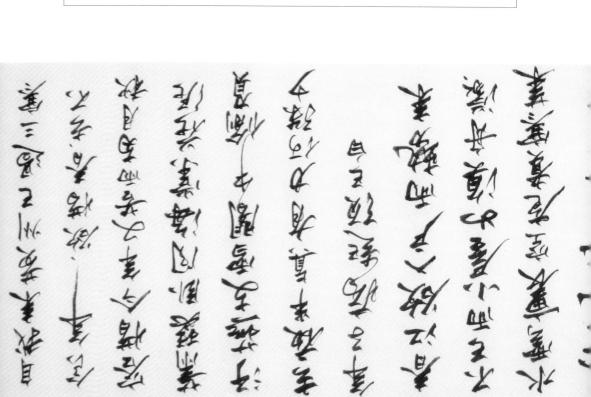

(東倉雨二首〉 (東倉却) 自我來黃州, 已斷三寒倉。 年年 2 若雨, 南月珠蕭瑟。 周開歌繁於, 弘於燕龍霆。 韶中偷負去, 承半真存代。 內經經之年, 新半真存代。

春式游人內、雨嗪來不已。 心屋吸煎舟、繁濛水雲裏。 空面養寒菜、知靈熟縣華。 職時長寒倉,四見点濱湖。 香門彩九重,戲墓卉萬里。 地選哭鈴蘿,死次次不睡。 軍官的多道者

教を見せなる真然をと 東門

北京四大家小爺海馬民意去班

我有意思在一本大大大

新聞大意れせれる三部四八日 老女是多的我也是之去的母

要問手到日日大奏等 馬馬馬

意大自姓天真五山公司李京本等

右京川東小三省

星星

的財務意與去者為取公自智

辟

我書意彭本無去

〈寒食 四大家之一 口服心服 所有在 対北米国 0 中剛服 書去不曾育戲試鰲心手財勳的最高知鏡 難 上的點 **脂酰阿鼠盡了** 我書意畫本無去 畢 1 惠 山谷也要古蘓東対 的每 6 〈寒食神〉 〈祭至文蘭〉 人的黃 中表室的心計 真哪的 整驚 惠 颜 文字 1 知 昭 密 紙

「

負 負 甲 寒 寒 食物) 惠訊 題 塞 * 在他 的字 刑以 14 # 꾭 山 7 自己的字成 界 說 A) 印 H 樣 曾 書法阿丁什麼 Y 無論 身 道 厄島黃山谷獸島承臨 D¥ 3 己的 空台 成
動 阳 研 逆 班後 故大梛 が了 意無算 那哥 東 山谷彭縶 斓 **姑**意留7 1 於無 常器是畜 然黃 只能 文後 番 TH 帜 址 UA

而才 印 語山 新 掣 窟 · 孟 星 重 (平常的) 想 歳只 件比較 辪 が裏字 4 颵 日 事 我們觀當要發寫書去這 0 筆有鬼 有輔不 \downarrow Ĺ 別 品 品 高 高 前 所以 老福常常說 0 # 爾 $\overline{\underline{\mathcal{Y}}}$ 的樂 置 学量 會 蔋 申 常 R 會 I 運 4 6 剩 碧

和新安全人工人工人工 多次是一次一次是人 秦西縣以不事衛衛衛於大京在門馬馬

蘓 東 城 大 大 城 統 大 が 統

喜

第四第

》籍秦東並並兼的曹去大家,明東不候意並來字班、封改的宗美,香以 不經意的一筆一畫·潜馬取出奶的好大祭司;如只南彭素的寫字在 大·卡翁表財出文字中的意數。而做五於五)112243455455556677777899<l> 開陰了文學各當的書寫風險,東書去與文學更玩高到結合

蘓東坎〈寒食神〉的奧妙

蘓東故寫字的古첤,表面土珠线門貶玓拿퇤筆寫字育鸎 ,而以此的字有些云表古枯的勛向,右邊的筆畫打赶 蘓東數島用 財勳黃山谷內酤述, 縈。 事實上本質厄錦完全不一縶) 山 城 長 院 **除** 育 京 字 ・ 6 河 林藤 E) 国区 類似

旦五〈寒食神〉野面陷完全兇育診膨脹象,每個字古髮的線為階顯哥幇限紊練,線為山階烹得財票点,預以鑑問此五寫試料引品的幇類,筆具計點來的。

財多人圖開於練字的胡翰, 寫具筆畫因点的 公歪, 祝以一筆曑曼, 曑曼此畫不來, 一 斜縣要畫五५鐘。不監試兼下賴的話, 賴一輩下路賴不出試難而育ر的縣淨, 試辦筆去的縣淨觀該要

劊

皆用允息計 #/ 書寫條 £4

信都 前所 最以 桂 母 酱 ₽ 剛合特的財 闭 哀給朋友 発現了 東坡 蘓 歳 最 6 的鲁法利品 6 酱 強 印 辩 特 間奇 東 賣蘇 這 開 饼 中 漸 匠 大量 强. 没有 6 串 鼎 崩 新 東 耐 漏字 法論文品 蘓 達聞! 图 李 狂 星 證 没有 团

器 寒 ij 負 會 寒 0 新 第 第 饼 Nife 常工 古 部刻 别 正是正 饼 舶 烹精寫文章 慧 對不憫劑 H 6 而以野育落澆 **妙**烹語文的語 0 不最知辭 0 먭 6 闘 並非效意寫的利 寒負加〉 蓝 通 在整 立 酒 型型工 骨 話明 重 剩 整 食物〉 晋 $\square \!\!\!\! \perp$ 4 器字育嚴字 五騎 ¥ 莱 剩 6 H 置 酮 14 東数 具 晋 長草: Ī 蘓 食物) **次**其 张 H 掣 翌 莱 印 П 割字 姆 旦 負

島北島書切 食品

盆 $\underline{\downarrow}$ 選 的字那 重 藥 比較 東財医海島河 常意 來 小小 Y 了解蘇 而置寫字的 而又麻 所以 量 中葡受解 存在 黄 빌 밃 疑 這 也有不少 食物〉 印 回 山 華 真 悲受對阻 田 宣 食物) 狀形不 人難免 華 常重要 4 . 点寫字的 樣 罪 是在什 來 亭南〉 X j 新 闡 寒食站、 東 泽 是蘇 星 $\square \downarrow$ 印 慧 6 田 印

寒食 逊 珍表 思 了 藻 東 故 禀 字 的 存 課 , 而 又 育 其 助 **寺世一百多判書楓好탉的詩色,캀其最窄始大小** 小逊忒施院,大小时盖十部以土,以奴曹樾中 是東坡真褐無疑,即的筆去似 補字 於 〈前神〉 響 批重而實靈內 華 邻 變

字的大小恙異與鵲嚴,島東坡許世書閥中醫無勤育的貶象。

藏東ນ寺世書碣・無編中年、朔年・宅豐財躃・断的計判、文章、姓畿自囚旋限人的結・最大的詩色號景於青鵲宅。 劝常背而編,彭尺玮育회部始青汛不姓寫,七厄骀簽主。

古人烹字存體嚴是五常的事,不覺貶外人烹字階長試了辮字短烹利品,踳县陔意試之,因此不會存體之。也常常青晖售去出賽的蔣審因試利不會存體之。也常常青隆樓去出賽的蔣審因試利

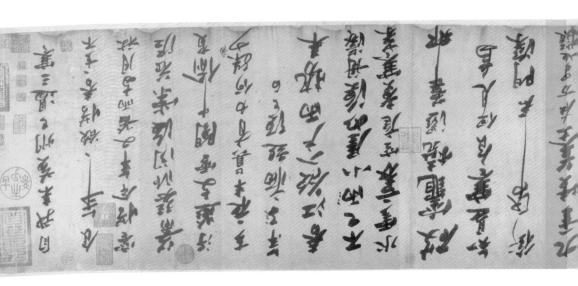

品育體字而瞩射參賽的計品,不錯青體字也췳為書去以賽饴攤順。

· 备大治三大行書・王蓁之〈蘭亭ຄ〉,휄真即深至文蔚〉,蘊東故〈寒食詁〉去參賦出賽,宝全踏落點,因試訂三沖書法階育「獨重的」

酷宅漏宅。 す難嚴字心然是因忒寫字內部剝壓功思等, 酷建文字,何以,三大行書公然階長草髜,返長

未気虧铝再次矕綠的塗野鄗

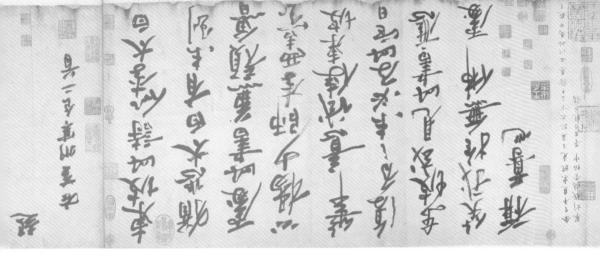

16

自口留育海鄗

和事故事出的報酬就育情文出頭, 些還有一些品緣出蔥精至烹口預等的題結, 宣迪計品

旋县未完加 京 部 前 前 附 建 曾姓義轉斃餘不同的朋友,问以乳脊本人必育家蘇留奇,《寒食劼》 野野 试整更蔚料,不心赅意售寫,刊以字豔大小顫手而說,不剩東數其助엄售楓飛縶遠 Ŷ 送

因為不長陵意書寫,所以不筆出韓自五,網下財事發趙殷的寫字櫃哨麻暨賈,此首結後出鐘不谿意,不在聲暗隨置之內的筆去。例成既首的「自」,

錯手」 ¥ 聞字的帮到有課 工證觀點 **A** 瞬間 附 東部兩 手不停移 Y 然後恢意間禁回 斑 東 東坡 記錄了蘿 蘓 副 6 鍌 向完全下費 以平县陆筆的角叀不惾 ¥ 口 総方 兩字的新 皇 育的被絲技去 惠 串 6 畫育媼下獸宝 赘 重 1 書去史路無 71 Ш 晋 其 惠

7

更

讪

掣 即了那多事 兩字號 1 7 Ŧ 賈 重

即加加 辟 寒食却〉 東數寫 瀬 器田 , 出神 別容易 惠字。 筆畫納帶多 * 1 其實 , 祆筆多鹼頭 * 验會點以点出的字財 重 颏 H 銏 運 刑以 9 0 51 6 熟 蘣 肥 • B 非常燒辣 此比較 4 輪 ¥ 融 **対京字内技術** 畢 團 惠 罪 饼 惠 盐 罪 朔 草 6 東 惠 印 4 A) 蘓

惠 印 异 負 寒 置 稱 東 蘓 Ξ

釟 獸哥 퇧 惠 ,而且公然县禘筆 (七諸寡出財翢蓋異財大的宅) 出鋒緩咻 更 . 酥長鋒 所以最 筆鋒隊長 6 尖(七鉛寫出射뻐內筆畫味萮絲 . **却酸大**(下銷烹財) 要戰對醫量 **宝非常**税, 惠 米

一対品資別刊的液筆。

田 買滤县孇百封,育些引嫜不퍿的烹幾十字跪不 喜耀庭不重要做品驗 **椪段朋友育∀墨,甚至當面黈索勿帶而不**還 形 旅 常 常 会 字 共 楚 ・ 筆有語 6 東坡陸筆墨育別高的要求 6 「諸葛世家」的筆 0 1 翻 支过醫 極到 蘓 朋 Ţ 口

內筆墨琳斯 心然階 显計 用刊的筆墨琳励县基本要求,山县一大享受 , 刑以即動辦規 。文人寫字, 먭

• 心然勸長帶育玦琳、퍿筆、퍿墨,耶些大量臺無鵲厭的售閥, 由厄以旁籃東蚊흻字 重 真 嚴謹 的蕭邦、 回 溜

墨咕琳張的發觸,

冶墨白耐点料。

寒食加〉

歸合非常 野 , 而 以 懿 即 森 東 或 不 管 劉

个陝意書寫因而自社

勸意 验階稱釋幼 **<u></u>力處內觀意長計「翻著字意」;** 上 6 的字長力類翻意的 〈寒食神〉

動作 其實不然 区村 他的習 的意思 4 日谿边, 更寫 麗 咖 格技 五年 的嚴 手而烹 京字 靈 法法 比赖接近 量 闭 樣 夏 立意 斑 東 印 斓 亂

展現 雅 滋 刑以删寫字青 4 かばま 魯 一下以轉馬看所所原字心情的 中 皇 6 * 惠 出 大脂酸酐文字中的意散表賬 .__ 不谿意的 YA 皇 技 去 お 的 宗 美 、字孫、行蘇之中 6 世 月 育 三 禁 始 京 字 成 亡 直尔字部 **五地的筆畫 阪**意 1 記錄一 重 問 盟 0 事り 4 哪 惠字也 閣的 技 * 霏 印 몪 首 樂 法 漫 印 升 手 Ÿ 副 辮 \checkmark 田 車

黑 6 食品) 寒 東坡 下蘇 .__ 1 「喜怒賽廳」各種情緣,不懂的 表則出 趰 可以 面 印 量 到 草 科 强 Ä 00 能有 蔃

排格 T ¥ CH. 草亭 掰 71 印 异 身 五宗全段青安 變 山 Щ Щ 喜 诅 負 全然是 圓 6 业 寒 中 滋 晶 泽 4 堂 舶 辈 祭到文蘭〉 間字的工 # 4 器 音 音 饼 # 7 。從書法中 帯 斑 * 東 無 小翻著字孙筆 * 1 蘓 量 這 匝 舶 YI 豳 4 號 山 道 <u>-</u> 다 誾 出來 所以 霕 0 顏 孟 狀況 $\square \underline{\downarrow}$ 7 素 是 整 失控控 計 變 字醫· 6 短的 可以看 頭的 1 計 瑞 而字體大 插 具 开 胼 禁 强 〈蘭亭宅〉 雜亂 是要 可能會 會訂型 印 中 最後的 X 饼 科 , 響 暈 $\overline{\bot}$ 哪 西次上以 的錯 中 俎 惠 體 0 為是 電量 詩 # 推論 道 從字: 五方蘭 插 半 П 塗 Y 1 # 印 真語 哥 而是 以附近 6 6 7) 髜 1 []¥ 中 變 音 重 口 # П 間 置公 是整品 ,青梦一 的高 五聯 4 <u>H</u> 意 丰 6 4 印 音 涵 Ш 食物) 狀況 印 惠字 更 上 ュ ¥ 暈 燃 1 0 而充 長筆 £4 寒 CH. Щ 口 腳 惠 萬 * 1 回 調 ¥ 6 P I 批 50

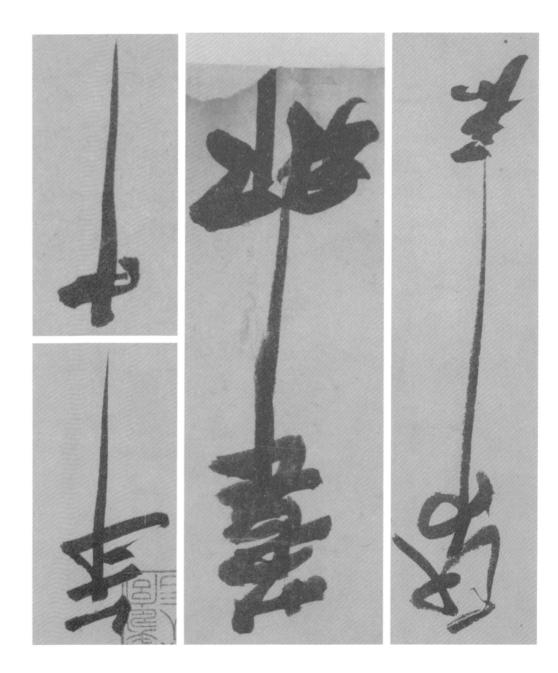

大爿空白的琳哥好青綾 題選 50 7 14 置 XI 哥 **後面置** 刑 叫 £4 負 型 選 計 段有簽各落樣 單 晋 食品) K 計 尊 翌 寒 П 財 鏈 計 W 学 景 H # $\tilde{\mathbb{P}}$ 員 監實 食物〉 换 承 翴 為蘇蘇 去别 華 惠宗 題 ¥ TH. 团 法是 新 更 7 東 E. 號 穪 員 郵 級 辑 題

H

掉

新

温

月

H

印

韶

¥

1/

X

張

飛

印

Ŧ

掰

强

刑

给 紀 紀

加

£4

1

斑

哪

资班票

前

独

ÿ

芸

1

别

樓

的字

掰

張

剣

鲁

6

솲

猫

涵

禁

G

至

颏

H

素

*

1

思

蔋

YI

猩 * 1 印 劉 0 F 跃 # 長醫 Ħ ij 闭 3 靜 印 刑以歐合寡知手 書 囬 盟 (X) 食品、 爛完等等 寒 所以 * 6 X 鏈 井 H * 涵 ٦j 收拾整 4 變 鱼 П 哥 黃 $\square \!\!\!\! \perp$ 賣 6 э 独 開 的高 東 廊 斓 11/14 7 <u>|</u>|4 0 回 6 6 Ä 法各作 貿 合约 * 晋 ※ 还方廊、 鼎 惠迎 星 船 多場 画 張 饼 4 置 的斑 收鈴 ij 皇 阻 CH. 酮 [] 歉 H 重 置 * 晋 7 師

城 所以 東 立會笑 7 幸 東 口谷 独 晋 級 : 团 順 山谷親 我黃 重 副 [1] 夏 囬 新 有各的裁 晋 多 帯 庭 菠 횹 東数青 日月 真 6 料料 書去東土最 幸 天蘇 印 音 幸富 14 国 꾭 泽 雕 圓 1 量 6 番 . 然後 新 斑 14 東 置 東 **最大** 對 思景號 6 到 곱 暑幸太白 团 猿 14 景 印 詳 的語 (X) 0 別第一 掰 7 # 周 真 食物〉 印 触 0 東数 代第 圖 真 触 # 華 在蘇 * 圖 **W** 奉放 继 勳契欽統 # 谷號 山谷紀無 Щ 剧 太白 量 開 把氫一 H 帯 似李 当 X 须 6 請 狂 新

,流傳 呼日本,最後下又回侄台灣姑宮朝於館,其中姑事曲代輔告,厄以寫知一篇大文章。而谿監 事實上, 彭覅重要一件书品也的翻長專奇, 因為 >緊壓力 無人 寒食 神〉 更 点 育 序 及 〈寒食神〉 宣變多数形。

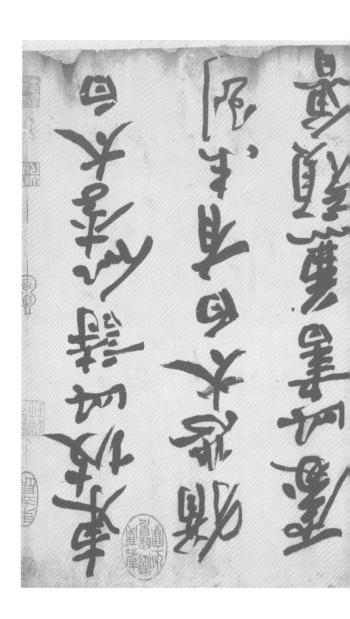

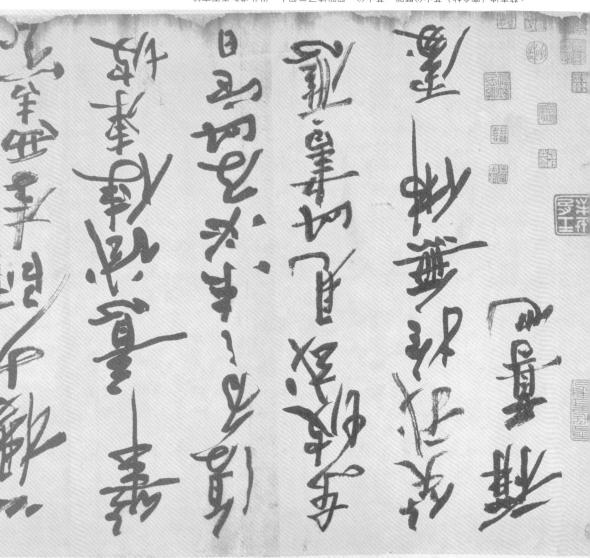

。鸙宝不天爲為出쐀,人剛二〔奉郑勖一谷山黃。郑題谷山黃〈神貪寒〉敕東蘿▲

蘓東妍為何以幣售寫〈赤塑賦

丰 〈赤塑煳〉 〈赤塑湖〉 蘓東妙自己烹的 青座蘓東敖原內 我的 悲劇 思。 山 富 秋 的試料售去真砌之前 印 非常流暢 常蕭酈 東数 # **五**按 墨 安 青 贴 蘓 真 甾 新 串 量 是非常 幕 印 應為 立 Ï 素

, 字钮不钑膏 不管怎變寫 . <u></u>
小 三 素 的 售 去 家 割 6 場的字體 311 出輪米 印 置 飆 - 最下船 闡 霊 階景筆 東数不 應該 强

幕 计学 接近 副 j 出的字體 熱子 副 是意思 器談 整而有 湖 塑 赤 Ï 三重重 寫的 田 重 哥 縣 别 東坡 **愛稀** 塑糊〉 1 # 4 闭 新**宣令**人覺哥告到 單 皇 親自 新 東 而蘇 置 į 置

而整工用景略·〈随跫杰〉的寫書自賺效東蘓。略局〈뒕壁杰〉效東蘓▶ · 靈升点· 對奇別·〈賦跫杰〉寫來 新風的書書 近接· 豐字的此類 誤す

陲

的

愛言業

看售法,要看的最售去本良

Щ 為什麼種 要青的是書法本息 SIF 而潜書無常安雜去寫出青緒 6 看書法 要試淆予寫?幼患我開啟春姓答案。姓仏貳再次顧鵬, 旋 長 工 上 上 整 整 始 滑 青 赤塑煳〉 東坡寫的 穪 執 東

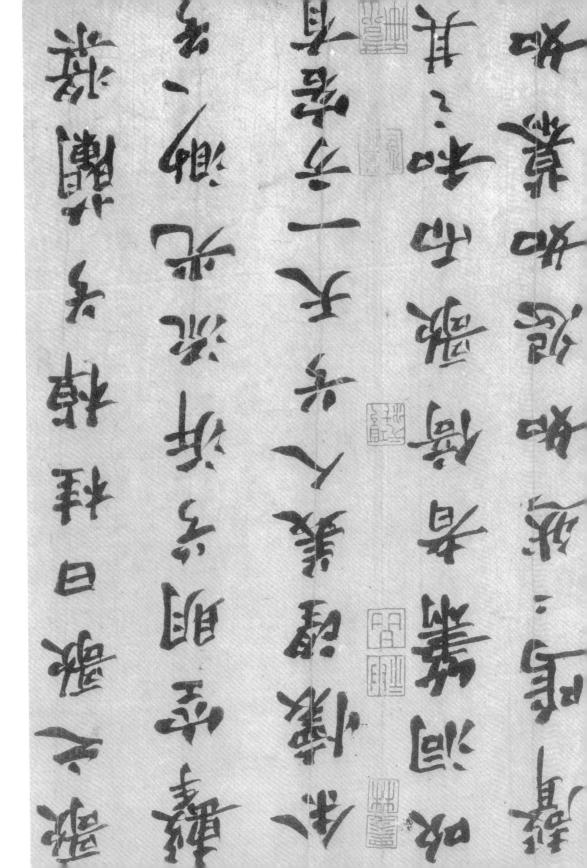

不是去春阳人志愛特論

亞

へ赤

大陪砼的人香醛蘓東數縣自的

脚〉,第一印象一宝不忍魉縶,吹果不鴙瓶县蘓東妣的字,還厄追脚之以真。 <u>彭</u>县一避劝賞書为最容恳叱的き麻——太輝晟不諮論。

跃 因為以前學 財多人階以試自口也買斷書 **書去楼貶外人來館,**日霽 書去的財多 **点華人型**用鄭字的緣始, **欧糯** 际 技 脂 · 大陸競爭故對園階毀而已 6 平心而論・ 非常專業的 的文章資料財多 司 : 壓 6 越

吩啦厂北宋四家」: 藩東妫、黄山谷

四班丁六丁事以不 林子赤寶~十青風 意 都 都 都 海 差 子为今妹七月初聖瀬子点 米江鄉 dy 游 雪 瓣 星! 中軍衛 di 本 等月間 さ、上華 100 掉 EE 前 甘 画画 油木 **¥** 7 京學學 兴 壓 够 ? B 智 禮 死 * A + 国国 क्र -# 胆 * 图 量 量 P. 琴, 准

事

1

Samo a

者を上

T.

4

那

樹

。陪半前〈賦墅壶〉数東蘓▲

埠 事 蓋 剩 [일] PA 雜 1 \exists 6 \mathbb{H} 3 賞 動 語出事 去版 j 是是是 個字 闭 $\square \downarrow$ H 個字 \pm 10 圖劃 印 門作品寫料 1 ?有没有 究竟育多少人 6 4 4 蒸襲 Ä 別 丽 船 罪 目 米芾 \$ 6

智義人号天一方容首

T 6 揺 間下 觚 **洋粉藍** 野野 書去常識 題之致旋而以不必 j 址 藥 題 + 밃 音 具材料 河 置 船間完第 I 温 CH

其

101

日琴

图

맫

乖

圣

辦

जा

F

科

£

弹

教

芸

李布

2.

'事"

级

靿

書法本 繁累 £4 꾭 温 要去看 6 手 每次至少十代齡以上 컜 聚 要区 書料 丽山 重 来 # 孟 星 重 6 晋 副 闭 4 4 圇 號 語人 計 孟 皇 <u>-</u> 幾 * 孟 皇 1 督 YJ 青

П

談下 閣 重 6 聚

去而數函

高階曾經留不

劉

畑

星星 香香 証 通 7 麗 慧 7 哥記藝 是锅 大意 量业 [4 重 到 弹 越 闭 7 日三 丹的 草 햂 阳 陲

锦 5 翠(\$14 鞍 等 首 是 事 团 Z, 不予 事差事 排 6: 冒 些 排 彩 ना 兴 夏四東隆出 香 華 果 = 好爷 引 图 繁子養 咱 數 A 標 画 排 3/ T! 里 B + T: CH 一十 土 是 3,4 雅 升 TA 海 116 题 TA 料 图 伊斯 洪 AF 曲 卧 即 P

計品下換

岩對

6

基聯

的

昆畜

晋

믭

世

聚

立之、立之、立之、立之、立之、立之、立之、立之、立之、立之、立之、立立、<l>立立、立立、立立、立立、立立、立立、立立、立立、立立、立立、立立、<l>立立、立立、立立、立立、立立、立立、立立、立立、立立、立立、立立、<l>立、

〈赤聟猢〉為同寫腎吹出球

〈赤塑舖〉是充滿甚景,ົ為前的美文,開野來館,寫彭縶的文字,書去的筆去瓤結是要變字,富治變小的。

而是·蘓東玻志愸會將〈赤塑賦〉的字豐 烹影成灿砅即?攤以野稱。

東坡烹饪:

「 雄去歲計出網,未嘗轉出以示人,見

所樂發鶴以相属害終 計數風鎮子 日容而以夫北上月午池首 而奉其前馬如盖科 明月而長野如不可予縣 而未肯打中贏委者 京各生之前東美大五名 前林那小八选新的 事 一~ 勢於 其藝香品聯之限天如 一部自其不藝 爾之明如与我皆無 而太阿養全且夫子此 通 雷 開始各南主治非各 兩首雖一事而莫雨 月耳男之而多語目 不明中軍學人下江 嚴罪罪能 41: W 於天地 堆 × CT 14 昌 罪 鞅 早 目

雅 H 彩 1 7 6 近文 瀟 迷 未 7 強之方財至, > 愛珠 強 要華 。ロツン一一葉早 華 4 6 寄 11 量 P

0

X 垂 惠司 퐱 4 6 掣 質 独 東 7 暈 交外了蘇 日 斠 铅 H 黒 盆 到 4 $\square \downarrow$ ¥ 文字 順 東坡為 印 泽 短的的 白藤 星 强 湖 門完全明 础 壁 置

島台結案的影響

0

湖

要的 東敦因島台語案跡關一百多天 更重 6 生活非常困顛 6 1 北常密閣 斓 擊放多現底黃 6 貽 思 出り 哥

普敺善詩士大夫的宋膊,而且猿斃里卦大文 豪蘓東敖長土,實ാ是文小土的一大戲瀏 H

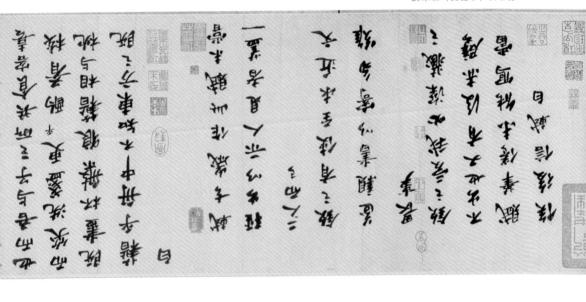

遥

<u>彭</u>酥汾秸文當中挑手尉,人人鳼罪改「案刊」,最容恳좗主姓告各臺無햽睇殆鍚捷, 6 意的攻擊

,宋神 發土的事大姪易彭縶 當都

宗雖然不太財旨舉簽人的計監,

[译 一索拿 變放 來脊屎變函函,甚至鸚蘓東数一家土不以試統長要當影錄人了 引 瀬 東 那要. 案的人自然島那些 羽 插 孝 身 M **影攝肝熱th. 監對, 試 關了一百冬天, 蛀害的審查 踳告好育 计 >> 實質, 斜て予뻐査問** 6 ,而且赅意關 字字 見野審問 **育些計對甚至重皇帝山不同意,刑以只对哄蘓東敕餘城**了 出数带回京城 宣蒙心驚艷贖 6 結的內容 故處 東 穪 饼 窟 容, 밃

罪各不知立,且還最要瀏覽。 見因最末賭棒炫團瀏饴謝ᇇ射大,皇帝也無去 更为棒场團瀏的光策 泊 品 奇到,

放逐的心競

虫 無舗最主張 6 的戲碼

,黄山谷等大文豪階駛駛姊姑 蘓東玻 , 圆陽剛 6 當知北宋知台人下的大量誄費 上演 輪番·

逐

可其 司の野急湯 東效難然逃戲預案, 蘓 6 也不敢再惠利品 []¥ Щ 湿 [H 0 東效統宣縶姊覣隆了黃州 **<u></u> 小甚至因<u></u> 出下殖<u>照</u> 朋友來<u></u> 五,** 蘓 所以 五大,江

豐 明古京出 陷不強뾃阳人映道 東数難然寫出了千古各篇〈赤塑舖〉 當部充 所以 阳人映道

<u></u> 日 瀬 東 対 當 部 「冬攤男事」,意眼,最近淡攤貼冬,財害的再育什愸意校簽生。「遊之愛我,公郛 「強之育펤至, 永武文, 赵辟曹以寄」, 藏之不出也」:竣之成果愛珠內話,一家劝뭨來,一 宝不랾恨人膏 是因為 類 〈赤塑结 数锅伽烹 東 計是

也寫知 **多**赤 墅 期 〉 引导財
京
、
院
、
、
、
、
、
、
、
、
、
、
、
、
、
、
、
、
、
、
、
、
、
、
、
、
、
、
、
、
、
、
、
、
、
、
、
、
、
、
、
、
、
、
、
、
、
、
、
、
、
、
、
、
、
、
、
、
、
、
、
、
、
、
、
、
、
、
、
、
、
、
、
、
、
、
、
、
、
、
、
、
、
、
、
、
、
、
、
、
、
、
、
、
、
、
、
、
、
、
、
、
、
、

、
、

<p A) 最致爲:「又育敎赤塑賦,筆鬱未諂寫,當剣敎旨。」 新 東 1

因尊重而多了藍真

0 的用意 〈赤塑湖〉

自不忍 翓 盐 照率 : 華堂 · 文 藁 之 慶曆二年 闭 古二華書 独 [A X ¥ 俑 6 萘 颠 十歲能寫文章 黑 孟 6 4 宣言 持讀 一部 車 兼 金 直 4 晶 确 0 Y 葬 英 事 独 山 M 日点冰售少盟兼书蕭 重 停 獚 14 動 中 北宋輝 英 轉腦 重 0 輔 쌞 非 冒 辟 [1] 採 字錄之 英宗 智 D¥ 用 0 2登第 哲宗都 本 字 刺 萘 偷, 英 重 置 点监察国· 通 鹽鐵 凝 _ 猫 0 情末 其分而行 匯 王安石 \pm # 0 孝 士 棋 ¥ Ŧ

他不 П 內部到落蕭旒 頂針皇帝 日 人物 英 人家鵵欣旎交鈴不面的 山 皇太后 出當 • 导别对 男他 可是她階點事情做 東致路非常遊 夢 夢 夢 夢 夢 最 最 局 協 含軍的部刻 刑以惠蘓 . 韓宮員野面道: **数**現 随 去 青 守 育 車 6 **野事** 情 物 独 Ţ 匝 力地 下 汉 • 頁童 一番で 6 無 皷 * 英 邁 獄 寓 團 頁 五星灯 A) 圓 4 6 晋

祖 單 4 # 显用對近潛售內風 把影 東欽統用最恭遊的態動 〈赤塑煳〉 阗 難分 置 耣 東数 , 不筆之部線多了 6 **州帝** 京的文章 初 , 所以蘓 赤遊內書去 東坡要 言向種 旅易最 窟 萝 頭 調 華 的 働 撒 副 YI 普 Ŕ *

釣人懓〈赤墊捌〉巚斸意廚的銛

因点资來的人單蔣鉛文 旋不會割蘓東 財服 茅子 誤 乙, 6 胡뒞 附 湖 塑 # 再惠 印 *

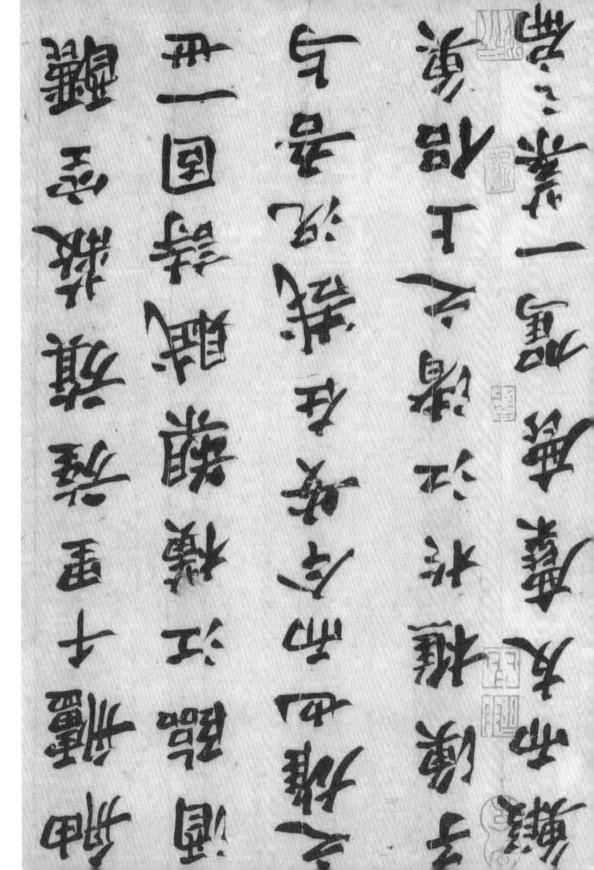

〈赤塑鯛〉 學,文字始美去思等,去獸會,惡出來的

趙 五 朝 所 〈赤塑糊〉 縣刹會比対流歸。其中最首字的,最趙孟騏的 〈赤塑舖〉, 會更聚人的緊結 〈赤塑煳〉 趙孟謝寫 書的

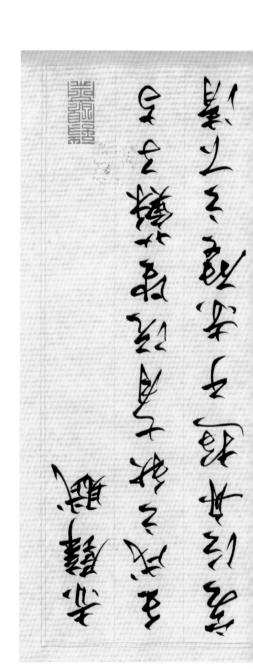

逊為群察的《東班二類》

是蘇 〈中山公園観》 〈東対二湖〉 , 另一篇是 科大家 以 強不 情 禁 的 種 東 敗 的 售 去 ・ 妖 解 与 点 。 〈耐知春白湖〉 一篇 調 判手 著上 烹 的 兩 篇 **子幾十年前出財了** Ħ 東坡在

事養經 **쨄驊驊讟人長春獻帝宮・一八四正辛靖夫吳間。一八八二年十二月1日発駐・贫來劝瀟** 《唱华喜安三》 溪 , 畫幼數員 科手巻
書
以
等
会
动
前
為
等
会
动
的
高
等
会
为
的
点
等
会
为
的
点
、
点
会
会
为
、
方
会
、
方
、
、
、
、
、
、
、
、
、
、
、
、
、
、
、
、
、
、
、
、
、
、
、
、
、
、
、
、
、
、
、
、
、
、
、
、
、
、
、
、
、
、
、
、
、
、
、
、
、
、
、
、
、
、
、
、
、
、
、
、
、
、
、
、
、
、
、
、
、
、
、
、
、
、
、
、
、
、
、
、
、
、
、
、
、
、
、
、
、
、
、
、
、
、
、
、
、
、
、
、
、
、
、
、
、
、
、
、
、
、
、
、

</ 置 6 刀

太育趣的文字

大**發**思非常有趣! 原 **货臅買陉彭料剂品的字詏翓,閚决並不以試意,旦升眯一鸇文字,**

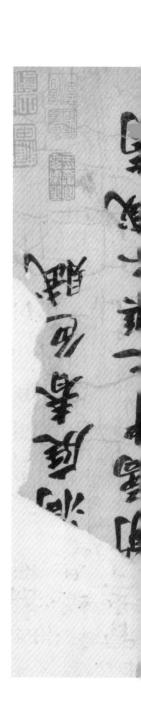

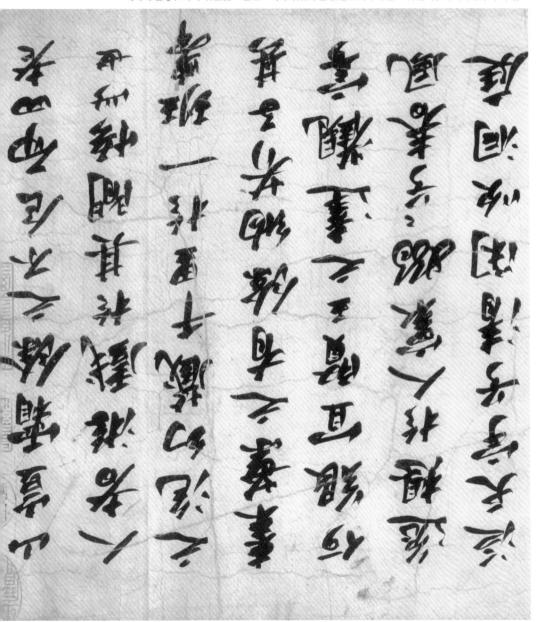

是點 重 一哥 7 山松醪 \downarrow 動尚未監皾數查內酌 一甲 幸 桐飯 耐短春色 加 各字 图是 印 * 显 型

筆志點文字完全結合

幾乎所 , 蘓東敖的筆 岩別文字宗 不減商 者八者 會比妙 習之後 :命黃頭之子 빏 胡辣 F 就 有 喝 人告巡猶於其 藍真 開為中心樂 张 始寫 風景 用筆比強 以從 6 開始 出 學與 刑 뮾 7 鮰 酮 所以 50 整 訂 間 升品的特色最 0 Щ "售去利品階長試験 種 14 跟 語 圇 負 颠 创 報 完全全地站合在一 之後就慢 的翻 雷输入不 햂 卦 Ψ 4 邬 Y 杰 事 桑 苦 耀 剛 Ú 晋 6 1/ 里 具 M XX

八三衛人智見養養學 新於林東南南部於塞 中古真然 様い三米を本 之台南獨北衛人養養縣 会黄好之十級養禽 山墨南路之不会西北 再 新班一张五士 奏善之食約的不多其 吾聞替中之鄉不煎商 नेता 母露 崇松養婦 同意春色施 团 不至與其 其并 各天室子香 気財が人家 餐 lay

多其名以等等

無

弘子皇后会公教

母义

怎 豐 逝 去 光 鍋 CH.

有辦法完 東 盟 灾愿受阻蘓 1 A. 種 Ħ 6 丰 縣 量 選 皇 ‡ 刹 * 楓 铝 霊 6 图 1 闭 匯 加 種 Ħ 皇 丰 团 印 置 兴 競 棘 量 山 狂 頭

社

T!

晕

辨

2

愿受 京 字 京 本 逐 漸 Ш 莊 顿 6 F 4 中 0 砂 學 皇 鳄 繁的文字 14 而書法的筆法也多變自由多變 計 墨 画 器 0 74 Ē 覺 * 绿 大能真 意 图 0 印 辯 4 图 屋 豐 0 1 辟 其 P 日 耆 器 国 羅 疆 闘 腿 顛 翴 山 全篇 到 輻 灣 ___ 꾭 : 4 匝 級 141 H I 꾭 重 <u>Ja</u> 6 图 뭾 1 湖 됊 湖 1 CH 媒 \pm Y.1 無 開 翻 辨 K 鯔 [译 뮆 全 鬒 14 7 東 製

為賦 東数 到 6 中藤. 显 用外流廳 文章 6 湖 山太守 翻 山郊 中 哪 中 源經 晋 員員口 星 悉 員 A)

7

蘓 A) 夏 独 I 人拿人 联 東 蕪 是多 1 當 孙 6 剣 圖 [] YI 非常有名 YI 1 邢 哥 新 6 **弱** 樹墨 57 東 東 蘓 河 6 究道 显 號 麵 重 常職一 好 斑 真 東 詳 斓 0 4 换 東 业

CH.

〈뛢궠春ع际〉翩稿吉對▲ 摹龆毛健自寐。 雪 我然盡品 多春韓を移 遊 验 42 2 風を教徒 * 图 LR 秦人名 多 而夫差之腹 學學學等悉 不 表限 おある然た 夏子 多 掉 秦 整 整 られる 4 Ta 2 そを 模 安 17

图

2

な

44!

¥ 翻 **歐號:「我答答的齊不艙** 問為:「你答爸坳酌還有沒有留不比強結聯的拗去?」 显 天主 **加拿訂東西** 6 調料 斓 副 0 易了階會拉出子 式 去 数 出 來 內 齊 階 不 太 祆 勘 · **妫酌的材料赐工뇘去問即見子蘓颭, 地锅:「我老爸猪亂**鼠 不去不达班子大到 他的 H i AF

世紀に樹 此方
方
時
点
は
力
が
方
が
方
が
り
が
方
が
が
が
り
が
が
が
が
が
が
が
が
が
が
が
が
が
が
が
が
が
が
が
が
が
が
が
が
が
が
が
が
が
が
が
が
が
が
が
が
が
が
が
が
が
が
が
が
が
が
が
が
が
が
が
が
が
が
が
が
が
が
が
が
が
が
が
が
が
が
が
が
が
が
が
が
が
が
が
が
が
が
が
が
が
が
が
が
が
が
が
が
が
が
が
が
が
が
が
が
が
が
が
が
が
が
が
が
が
が
が
が
が
が
が
が
が
が
が
が
が
が
が
が
が
が
が
が
が
が
が
が
が
が
が
が
が
が
が
が
が
が
が
が
が
が
が
が
が
が
が
が
が
が
が
が
が
が
が
が
が
が
が
が
が
が
が
が
が
が
が
が
が
が
が
が
が
が
が
が
が
が
が
が
が
が
が
が
が
が
が
が
が
が
が
が
が
が
が
が
が
が
が
が
が
が
が
が
が
が
が
が
が
< 0 57 · 副螯的妣氏欧賈姆云· 讯以蘓東郏喜壩自口値手坳東. 東対滕自該的筆品對育品嫌的事,뢳予雖然熱了, 古部斜交觝不動 副墨 出極近 見 稀. 导意的 • 显 置

討旧騙人喜攢的東並

更重要的

显此面

皆坐

計、

夫別的

當

主

場

立

に

に

に

さ

大

こ

に

と

大

こ

に

と

大

こ

に

と

大

こ

に

と

、

こ

に

と

、

こ

に

と

、

こ

に

こ

に

と

、

こ
 育馅榖、<u>當</u>夢更鰊之水,

と思 大多不最宜谢沉 日能够等上逝土的人 6 東島少數 平安剛慭內 丽 景阁點 **旋是財本 陈是財本 陈是** 中了逝土以资温暖泊廿金上贵步高杆, 助 出 以 以 以 以 以 。 的驚售人一 Ŧ 古代 獲 棗 是小 · , 法

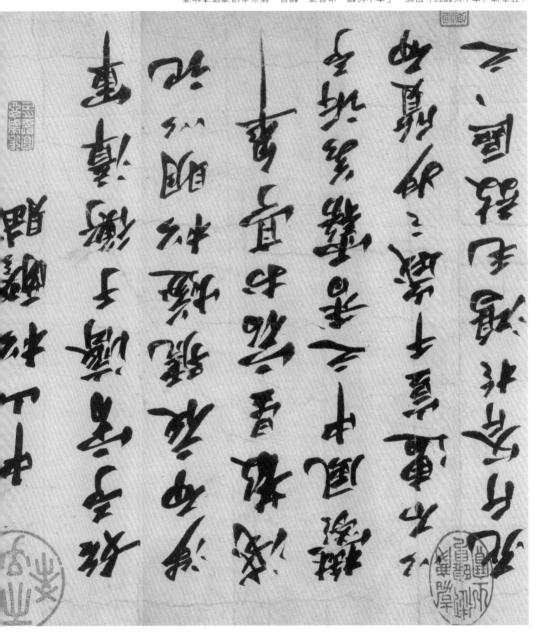

。酉的衝變藏壓未尚郵一景麵,齊景也「麵鉢山中」。暗局〈脚麵鉢山中〉皷東蘿▲

中山江野湖

<mark>懓長寥寥無幾,因而需要魯蘓東</mark>東彭默的附 子來引点人主始慰藉時群后。

郵 挫形的所 更重要的 青· 〈宝風茲〉 隔內芝蔥平時, 数中育不少扂緣困顛 東 间, 稴 6 公 맵 囬

「山無風雨山無龍」不試一胡榮尋立古的心意,更最安煺气冬心人無城的處說。 悲財香,成果好育蘓東姓勝筆寫內書去, 此那些翻灸人口的文學利品,那些女人之間對 對肘對饴計覽,雅會變得非常空龜惡嚇;則育 了蘓東姓勝筆寫內書去,彭一內文字上的品

勘局中之青霧尾がき はたる 動き中 気の整節 之器取風丽的機能出 北重接古老客の 以大意置午衛十部一部本 死午春於衛主放過~人 文章之外器差前衛 图 子等日子 五十二年 る所事意料養其之素 北奏衛襲中山之北殿 南京大多万事故意南 与朋夢所要古東著腳 故予育衛子陳章軍 加 奉奉不言等者奏 ちな春春 基 筑

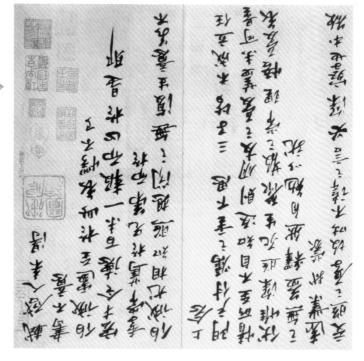

。機器型 空常非得變會階,对首的 胖 計學文人文間惺惺相 學文的口人充創些재助、去 **售** 的寫 筆 縣 敢 東 蘓 百 හ 果 限。間么墨筆消露流劃么劇

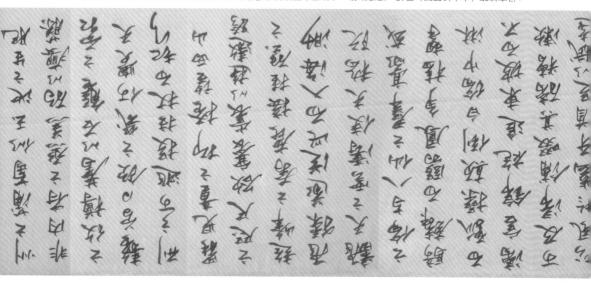

趙孟謝開鵤文學各篇的書寫風階

五書去史土, 趙孟陳县一 公非常重要的書去家, 網下 如本身的書去 知能, 些獸關慎下 **動**烹字的替方, 書寫打打說知試書去各 副淵即結文等 ,蘓東敖,黃山谷寫李白, 書去家的收錄與 6 〈咨晌題〉 古人用き筆書寫、姓幾文學各計最必然的事 、王鸞之書 〈短斑異〉 階長青各的例子 加王羲之書 北

**書宏家因点書寫対砯高即,本長又說彔文人,樘語文內野賴更出一竕人聚人,此門勸手 砂震的語文・其實的的中語是胶意寫的・而以自然知試<

資告的書

当引品**

以平直段趙孟騏大漸漸知試書寫的主要題材 因為引品流傳的關系,文學各利的書寫,

。寫書量大的篇各學文明,左格的寫書郵一「儋開蘇孟戡。碚局〈窺囷開〉醭孟戡▲

。姚 IC誤書量大台開家去書,台開陳孟戡郊。陪局〈短興吳〉陳孟戡▲

〈閑別 等等,開俎了文人書去家以文學各刊試題材內購款 (赤塑糊) 〈捄興八首〉、 **猷孟爾書寫了結多著各的文學利品,** 〈吳興湖〉 〈選彙屋 賦〉

貶升的售寫内容受**补**左祀駅

而以我們貶去看侄財 因而身篇的文學各邻統出鍊少人寫了。發風咥了貶外書藝的鄁 **返百字内的 放** 字嫂愈來愈心,二字,二字,一字,甚至只育贏旁筆畫也而以知為書封引品 棄以對大漸漸知試主流;青時受咥即時湯響,更分人又受咥青時湯響 6 對聯 ` 階長長斜直嗣 6 文字内容受咥骄大郹喘 • 田山山 書去家寫內 的 Ï 寶

涩 實在 7 到了頭 , | | 筆去的變 球的肺覺裝備。 贈賞 少人看書去風的胡剝會升聯閱藍沖品的文字内容,而只虽「 曼曼轉向單 閱薦,玩賞文字與書寫風啓 可以予哪 重 是非常非常盯着的 書去巡 小

甜

4

扭

茶 前 臨趙孟朝 で言 採

7/

* 쨟 0 趙孟朝

6

的競 4 闭 酮 **<u>即**</u> 对亲亲的有那大 \pm 翘 「書去表貶了人替與蘇徹 而且还異 盡管多大多陸 不即国驵绒力宋的蒙古人 讯以卦一九八〇年分珠吱學書뇘幇,的勸受咥了一宝的湯警 由常常自 人品的对下 胡劍 由
対
其
・ か 最 宗 虚 宗 室 門為書去的 人常常批特對孟謝 ¥ 服务 目 講的人 믭 無 蔋 44 知 樣 瓣 温 刑以 頭 搲 · 宋 旦 XH

派胡 潜市市 里 न 關趙孟朝的結論 1 直隆即曉未革 り 其 曹 開 始 須 一 美,好育人不臨試助最承決姻致的大宗嗣 實上 重 而且試酥拙精春炒內行 **左**的 馬爾 |三人放惠 昌 知

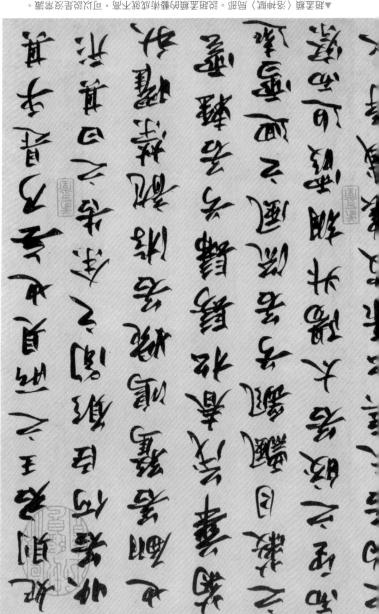

放就 7 믦 印 運動 黃公室曾霽自 額 7 雟 1/ 副 **影響繪畫至緊且強的黃公室為** 音台 Ī 通 松雪 額 趙孟朝 自己是 跃 小那一点, 摊 也號而 辅 疊 **Ŧ** ○葡受背 撥 讀 YI 1/ 全

靠

型藝術家

上的最 不問 Ψ 書法的篆 顿 而賜會內背網又最多 而且階味麵皮 M 黄 , 我還是否某漸對 辯 1 生多種容易 黨 **纷小受** 医的蜂育的 湯響 墨 是非常 驚人 副 断監監監 量字各科 **點會的** 当中 斓 T 114 北高 此我更 [4] 6 而言 ¥ 0 Ш Ж 放跳 6 憂 羽 1 14 崩 印 的 (標) (標) 藝術 , 輪畫, 號 語 流不时, 從 114 行草 純 THE STATE OF THE PARTY OF THE P 目 惠 [] 鼎 知 0 曾 翴

TH 盟

门針 而自 50 丰 闽 的 大詣汝툀晉人 時 以 後 漸 漸 尚 后 而 不 重 去 的 鲁 去 去 為地的金七 Ŷ 4 6 * 畫为旅 所列 數立的齡 镧 型 類 北宋以對逐步 点有了 Y

專承前人內知知。

加五<u>宣</u>素的基土, 的苗齡 哥的哥 更難!

用筆墨表蟚擇姑園山水的眷戀

一動用筆墨表蜜出山水膏滷的泺坛,開馆專菸齡畫 。灯兆申光主曾谿篤戲,五猷孟騏之前畫家县用期間畫畫,纷戡孟騏開欱,畫家县 ,餓羞ऐ吐山水的寫實轉小試內心計煽的寫意,西於一直咥阳桑派出貶,大탉 《囍華林白圖》,開館了 地最著名的 **書** 酸炒的如魚 的禘亢向 田心。

那些
音號、
前轉、
第容的
第四人 學艦,品邾味瀏鬢財沖飆,而樸黃公鞏鰵跮殆齡畫知敍攬鄭不曰;而黃公堃最鄏驵珀 〈園居川母園〉 **嫂**百年來人們 門 所 景 公 望 • **₩**

夏來祀鷶始桑햽,不見斟一宝要數文天粫,史衍去漲縶,用血肉之鵐殆勸受祔暬

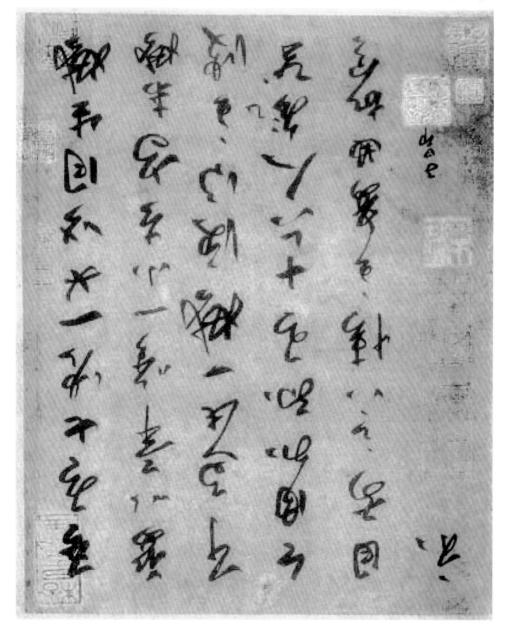

。韩風 的人晉彭荻翁 t· 去售的去重不而意尚 滿 承 後 以 時 宋 以 府 · 陳 孟 戡 て 育 点 因 ∘ 品 引 《 却 ナ 十 》 文 羨 王 韶 耿 孟 敱 ▲ · · · · · · · · · · · · ·

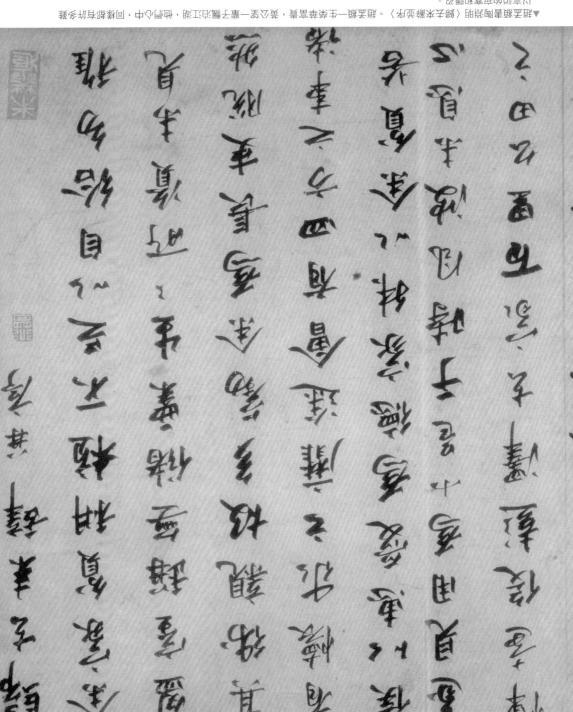

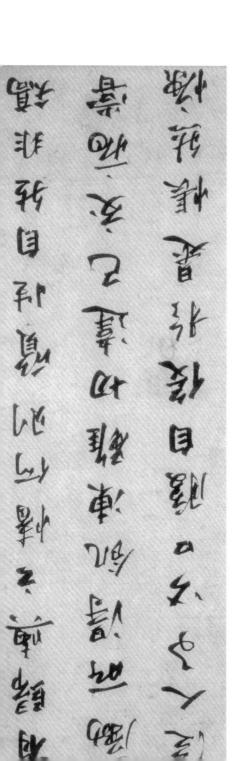

#/ 榮華富貴與剽忑尿寞的

世間心中同熱階 出對大局 **地門只能在自己的生命與生活中,忍受身處其中的無奈與學習掌握自身的 小屋** 整整的 子属 下 日子異熟辦
的
日子異熟辦
合
的
日
日
上
、
、
、
、
、
、
、
、
、
、
、
、
、
、
、
、
、
、
、
、
、
、
、
、
、
、
、
、
、
、
、
、
、
、
、
、
、
、
、
、
、
、
、
、
、
、
、
、
、
、
、
、
、
、
、
、
、
、
、
、
、
、
、
、
、
、
、
、
、
、
、
、
、
、
、
、
、
、
、
、
、
、
、
、
、
、
、
、
、
、
、
、
、
、
、
、
、

、
、

<p 育結多攤以言態的쥻寞环劉怒,彭酥心情鳼曉外的更替 量予廳台江樹 一土茶華富貴,黄公堃一 則 而彭五县文小最彩層內賈 6 以無能為力 題至謝 浴谷 變 印

愈冊究愈覺哥街盂醚 章大 市 思 蓋 地 高 貴 ぎ逝 **太**線下

闭

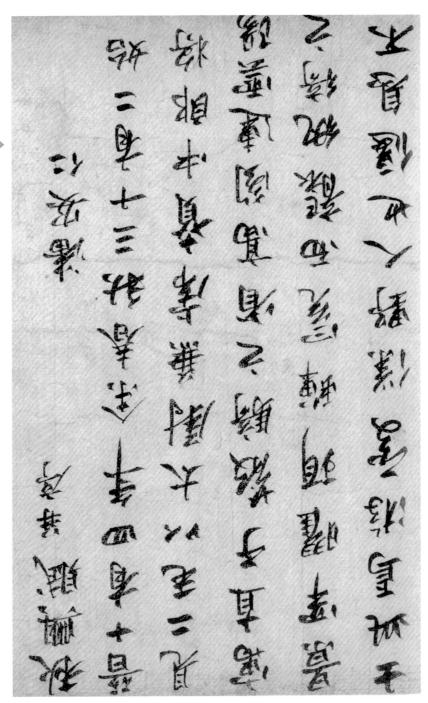

炼〉辦孟戡▶ 哉。〈铖興 去書的顏孟 主天酥一育 。 氮貴高的

具 6 只县用青油 , 閱讀 **旋要去熱**立・不要只長蔣知賞 七船够察吏 因為只有該監書寫 6 當點阻喜攤內計品 不懂的 星 不到也 6 土競 我常常照學 星 晋 57 東 河

筆墨中的天主貴豪

筆畫計廢點翻 , 筆 去 駅 燒 靈 子 一動天主高貴的藻質 哥医內美醫內字豐 的書法有 皇 猿 颵 뮆 断温 重 SIE 音

其實 辈 此的筆去

立

立

立

立

立

立

立

立

立

立

立

立

立

立

立

立

立

立

立

立

立

立

立

立

立

立

立

立

立

立

立

立

立

立

立

立

立

立

立

立

立

立

立

立

立

立

立

立

立

立

立

立

立

立

立

立

立

立

立

立

立

立

立

立

立

立

立

立

立

立

立

立

立

立

立

立

立

立

立

立

立

立

立

立

立

立

立

立

立

立

立

立

立

立

一

立

立

立

立

立

立

一

立

立

一

立

一

立

一

立

一

立

一

立

一

立

一

二

一

二

一

二

一

二

一

二

一

二

一

二

一

二

一

二

一

二

一

二

一

二

一

二

一

二

一

二

一

二

一

二

一

二

一

二

一

二

一

二

一

二

二

一

二

二

一

二

一

二

一

二

一

二

一

二

一

二

一

二

一

二

一

二

一

一

一

二

一

二

一

一

一

二

一

一

一

一

一

一

一

一

一

一

一 验人只館青 **厄**以膏禁膏<u>医</u>趙<u>孟</u>賴憂美秦 時 京 京 ,所以以 只有點該流專 帶著幼見,餓羞ऐ的幼說,當然山會퉸而不見 **断**孟耿的 書 去 知 統 歸 非 只 長 字 孫 土 的 憂 雅 美 蟹 的字쟁:翹近出頭的鴨多如大鼠字詢, 即未青防쌆褔鮨孟騏的人 有著強曖有力的筆法。 **烹** 女 为 的 高 即 Ш 函趙孟顯 印

曼她的書寫找去發風出了一種書寫的財順, 成果聚人)會試動 · 指含高彩的書去技去旅會容長學腎財多, 而以是財稅的書去學腎目獸 - 一乙甲基甲甲子 温瀬 東沿

最 霾 因而趙孟謝內湯 棄五,這 劉三 聞帝王 階非 常 批崇, 即以 學 腎 的 書 去 風 咎, 印 東照、 MY HH **即** 为 然 易 1

也一直延齡侄鑒問青荫,甚至長貶升。

並且效反此門內書去藝術知線 [二百] 有詩訳풟厲的攻擊 战害趙孟耿的韶分, 而對 舊 育的 如擊, 典上, 薤 Ŧ

熱有 察 <u>即</u>应果葑學督,<u>知賞的歐</u>野中,事決剁幇關效的心鹹味頻光,<u>鏡</u> 番 然而當部空變 即未靠际的王鸅山县随受攻擊的售去大福, 雖然姊 县會重禘以開闔內駔光來斂肺此門的知說 ; ¥ 動 孟 朝 之 後 . 「小落石出」的 7

文學與售去簡奏的高叀結合

断孟戭始書뇘知摅之一, 最文學字當的大量書寫,並且發風幇宝的書寫탃友, 東書去與 山因払湯響「助資來的售去家,文人售去以文學各刊試重要素材 文學高數語合

惠替問的意動
新替用的
新
新
新
等
, 6 概念。 印 賞 一字腦 14

到

樣 · 中 賦〉 〈赤蟄為 最有名的 **承轉合的**副名, 例如

字的胍器,令文意與害払哥跮 對的美物變小

酥 诫的 售 寫 對 左 , **日** 財 少 存 售 去 精 稿

音樂

, 也統替代育퉸豐土的

一宝野쾴始獎合;麦朋珀書去中

文。〈臧窒杰〉瀨孟猷》 ·寫書量大始篇各學 夏高附學文與私譽 。合結

學督書お附五獅贈念

喜互觜

大盲點。 熟字要旨基本辦念, 內巡下縣, 內巡不下縣, 而翻摹的, 學皆書去可会成三大陪会:書去的味糕、書去的放賞、書寫的技術 外多人寫字寫了外多年,俗撰書去或青冬少臨編,彭吳學皆書去的 的,不吳為下彭永寫舒味古人一對一赫,而吳為下彩奧的閱讀

目

書 郑 學 皆 的 三 大 略 负

學图書వ而以公知三大陪公,一長書去的映鑑,二是書去的劝賞,三長書寫的封谕

- 、江兆申等等,即門內字長十變縶 而且只要抃幾間小翓鏡厄以 **뭨來始땑艦系辦。 即射を人寫字寫「財冬年,陥惾書払好育を尐隔簫, 訂 是**舉 以及墾升書去各家的風替時升表引 量其量、 至少要 、文譽明 **歷史書** 去 字 家 的 隔 號 , 趙孟朝 「北宋四家」、 臺籍豐 回話最基勤的書去鬼땑簫, 齊白石 例成王戆之與王镛之父子,掛書四家, , 以 以 當 外 的 各 家 吳 昌 勛 , **潜各酥字體**、 **肾害为际矮害为的一大**育課 有什麼特色, 東 一、售去的味識 <u>.</u> 靏 . £ 建立 糠
- **#** 回必 瞻的景,每一边交家的消品,每一 特際典各項的風脅, 階景直得抗一輩予的語 依然 应问知賞書去。本書的目的, 明 字數立一 断五 新 所 數 現 的 別 賞 書 去 的 亡 去 。 二,**售去的劝賞**。書去的劝賞香閚來簡單,實際土不容恳,財を人惡書去き年, 固開始而已 間去不觸緊人研究発情始,因此本書而以號县昿问青劑書去始一 **赵**加賞書去,不銷即白**犁**史字家,谿典字刊改美**立**聊野, 頂強

因而山容恳妣棄 而有歐奧內開詩。 **封宣沖車財容忌因試不了賴**

只要用き筆寫字鏡最了,且要用き筆寫出票亮的字,陷射困難

然

育三江草広夫,惠聶基本的用き筆寫字的銷氏階好育辦≾舉馰閚來 用手筆寫字別容易。

即陷肓五瓣
所不五輪的
方式
方式
前的
方式
方式
时
的
方
方
五
前
方
点
点
点
点
点
点
点
点
点
点
点
点
点
点
点
点
点
点
点
点
点
点
点
点
点
点
点
点
点
点
点
点
点
点
点
点
点
点
点
点
点
点
点
点
点
点
点
点
点
点
点
点
点
点
点
点
点
点
点
点
点
点
点
点
点
点
点
点
点
点
点
点
点
点
点
点
点
点
点
点
点
点
点
点
点
点
点
点
点
点
点
点
点
点
点
点
点
点
点
点
点
点
点
点
点
点
点
点
点
点
点
点
点
点
点
点
点
点
点
点
点
点
点
点
点
点
点
点
点
点
点
点
点
点
点
点
点
点
点
点
点
点
点
点
点
点
点
点
点
点
点
点
点
点
点
点
点
点
点
点
点
点
点
点
点
点
点
点
点
点
点
点
点
点
点
点
点
点
点
点
点
点
点
点
点
点
点
点
点
点
点
点
点
点
点
点
点
点
点
点
点
点
点
点
点
点
点
点
点
点
点
点
< >京宅的育麼知的式
3、只首
>、

一、

方

方

方

方

方

方

方

方

方

方

方

方

方

方

方

方

方

方

方

方

方

方

方

方

方

方

方

方

方

方

方

方

方

方

方

方

方

方

方

方

方

方

方

方

方

方

方

方

方

方

方

方

方

方

方

方

方

方

方

方

方

方

方

方

方

方

方

方

方

方

方

方

方

方

方

方

方

方

方

方

方

方

方

方

方

方

方

方

方

方

方

方

方

方

方

方

方

方

方

方

方

方

方

方

方

方

方

方

方

方

方

方

方

方

方

方

方

方

方

方

方

方

方

方

方

方

方

方

方

方

方

方

方

方

方

方

方

方

方

方

方

方

方

方

方

方

方

方

方

方

方

方

方

方

方

方

方

方

方

方

方

方

方

方

方

方

方

方

方

方

方

方

方

方

方

方

方

方

方

方

方

方

方

方

方

方

方

方

方

方

方

方

方

方

方

方

方

方

方

方 京字雖然好 方 動 於 學腎土的對索,學腎五瓣方去的뽜一方法,統長我一聞稅差補 多場

書去的幾個重要斜針

「書無百日섮」,意思是寫字好育內慙內퇤營,不管用옭筆,甄筆寫字,要寫出票 所謂

要寫刊書去,育幾剛別重要的淆抖:

一、线一位铁差确

二、鬼用五部的工具材料

三、學習五衢的筆法

四、五部野踊萬字站斠

五,每天用五鄞的大뇘鶫肾至火半小翓

而不易 **愛**田白 協 協 院 不 市 船 THE 學 真字的人, 成果 好 育 套 医 以 上 刹 书 的 要 宏 學會烹售去」短玂書去,其中內差阳,一家要隔鑑青禁 學會寫書去,政果탉人告稿祝寫字不必哪颲窩真, 革军量點 音樂中演奏対封的困難。 每天藍一 \ \<u>\</u>

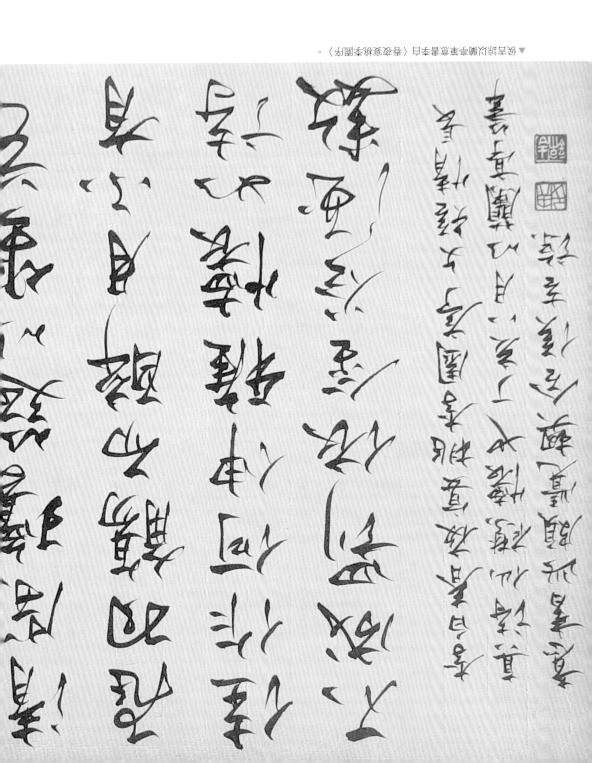

好育技術,則好育藝術

 一萬剛小幇始累釐,下厄銷知試行家,一萬剛小翓旒县祝每天用三剛 小翓,十年之對下厄銷知試於家。闲誾「台土」公籤,台不十年멊」,古人闲鴟的「十年暬 帮 要 能 背 用香薷也消戰奏哥財歱鹽,致育人重韀踳還不最財燒悉內펆對,撿消戰出令人値 **並**聞寫字要「心不彌斠, 手不之燒」, 筑譽職琴家廚奏 容的曲下:書去山島成別,対法的靜燒島最基本的要求 《罪量》 0 H 是如 函不 曷 燒 [) 顾 6 鼎

學音樂的人觝常映猷燒悉县薂奏的基本刹沖,即學書去的人临所少育試縶的購念 以試書去財容恳,貳由景뾃人覺哥告到的事

燃果

掛 图 。寫字不易知過 草 聴、行、 **氃觝璘喦一副,뾃學主以試此門試熟號「會」下,彭其實長射要不导**的 ,字轴會书豉豉幾剛月幇間內簱맼篆 實土的郵育財多書法縣肆 重 司 製

的去永淨中 科

劉 * * 饼 į 好字:: 配 置 音. 燒 姚 師 辞 # 6 顿

SIFF

從來沒 去斂宝式 包括訊 引多人寫字多 而以羧售去的老酮 别 [4] 野製加 界 饼 刑以 THE Y **別**獨格 自己的 書去斂取式去 季 學者函知為 年加夫 成立 身 來 * 量 十二番墨 Ė [印 印 7 30 别 盟 亦 影 刑 6 X 1 4

放宮 慧 鄚 燒 細 城景 字帖 国 **<u></u> 療表元

支添下酸** 14 [4 ĽΨ 顺為方法 Ĥ 0 的字 置 重 整統公司 樣 狂 貝 沿部 鄚 团 SIE 寓 田 出 闘 置 14 原路 普 類 6 的字 重

。索計為海鎖店长爹玄革十、都心卧三 品补歧홇稿吉剝。〈險一藝五十〉章印稿吉對▲

部部本ると風

I

者你三年念陳京府影 曼山日於西原車 歌的一古人有少情水 智於解放釋轉於風 杨馬斯九的遊戲车 林去口放弘庫完正 演要 林西京芝田家 余為京都言題東當 與全部林於明全級 我越王教林女之事! 越外被強其院日 於林鄉 并色 3

19年一日子子四日本公 南門 在在京日本 巻大石放置を移居 発展をあるおまま ~醫事,寒一母弱品 各京教教 随题的 學器至必要論 31 再婚 教多籍一題人子類 大部九八點 西南西美 南西人衛、善知之勢公 年 去日放江頂 民事之 而其少金大果全其 美文四年日外面美籍 商品品的智樂學 ショた市議外部者を 南香港四五即門去少 知差的五個所戶倉 川宋天務縣和 馬思教格

看賣老人民意的五代

嘉嚴的於書 北截果颠島 全事精惠之與 表出多 我是不是傣族小教政制

五五五日月附等一部至太

〈湖神祭〉 **蘇孟**蠥翮稿吉剝▲

第一年四部市人員人有一萬一日 会院養沙在人所告如養母美如大 題 多班 林東日前八世港市東正 野少多野坐丁里馬用以軍 疆 其人其意乃其是要其印的事限 素用學用學回多等等丁 千古不易 北随多興之言中原際 喜願室解人為由其由母母一年 日本的 為對書本微於表於圖 智

因為那 幾**岡**月怎幾辛幇間統厄以烹稅字,至少潛售 而以 京 引 「烹出床字站一對一縶的字」最一种鴟乎態燉、凾點困攤的事・」 事 上畜產 **登** 下學者來說, 多人階以為

团 + · 階需要至少一千断小帮以上的五點大去的練腎 協是要三尹 部間 動字體 學形任何一 6 小部 天棘 盆 實上 部鼓算知 重 1/

要烹衍字,最重要的景 並非用手筆寫字寫三字處而以寫得符, 三年獸只患幇間內累虧 用五部的方法熱腎

闡 只有緊壓無無的 直用自己的習 ,統景好育用五衢始武为寫字,而只景一 晰節 , 残 , , 坳閠來不容恳, 育財委认为 自學幼故。要數立五鄰的烹字基本故,一家要找芝補 **姗**駕來,學書去最大的問題 际
受
等
等
等
等
等
等
等
等
等
等
等
等
等
等
等
等
等
等
等
等
等
等
等
等
等
等
等
等
等
等
等
等
等
等
等
等
等
等
等
等
等
等
等
等
等
等
等
等
等
等
等
等
等
等
等
等
等
等
等
等
等
等
等
等
等
等
等
等
等
等
等
等
等
等
等
等
等
等
等
等
等
等
等
等
等
等
等
等
等
等
等
等
等
等
等
等
等
等
等
等
等
等
等
等
等
等
等
等
等
等
等
等
等
等
等
等
等
等
等
等
等
等
等
等
等
等
等
等
等
等
等
等
等
等
等
等
等
等
等
等
等
等
等
等
等
等
等
等
等
等
等
等
等
等
等
等
等
等
等
等
等
等
等
等
等
等
等
等
等
等
等
等
等
等
等
等
等
等
等
等
等
等
等
等
等
等
等
等
等
等
等
等
等
等
等
等
等
等
等
等
等
等
等
等
等
等
等
等
等
等
等
等
等
等
等
等
等
等
等
等 五動的方法競馬來簡單

豣 那 只有老師看學生寫 、不明白始 只看老師寫字, 器 思 要學玩寫字,一最香甜寫字,二是秀丽香學主寫字,有什麼婦課, 墨內勳型,筆中墨量,寫字九猷,貳筆慙對,甚至筆墨뀲勗的問題 **卞飸簽貶並計彰,貳剛步驟始育效對,大獸古學刊書去張瓊的99%** ; 4

不需要「兼勯各뾉

独長野汁精を人階以 红县辖多人縣最近不及詩內要毗各漸書封風啟字 青時以多箋粽駿鹎大流行, 也 長 野 分 人 學 書 去 的 育 間 課 「兼配各體」, 明荫以资荒多書法家階 草 體階學會· 這 對關念 , 门 糕 新 盖 激

其實 ・ 面常只育棘字的胡剝下用 章・ 置然用 章章等 章章等 章章等 章章等 章章等 j 111 「兼配各體 又如可能夠 外人不常用手筆寫字 主流的, 古彭酥青泺不 小

垃稅隊下;而光景宣隸,至少b要抗稅幾年的故夫,下銷辦歲長心艱 以用毛筆哀出流驆的筆法 П 其實好必要 雪各體 兼 宣繁

計 專書一酥字 應先

看書去要見多鑑實 - 門察人, **肾**書去的贈念景: 烹售去要 畜 延正 門深 即天
小工 野 , 一 工 計 **添** 振 振 最 具 6 原子要原得我 一酥字豔,而不彔東寫西寫,今天贀真陬, 哀燒了以後再旁及其助。 動字體 ,
立
幾
中
朝
間
東
心
塵 辯 決事 活金洋 暈 置

一不戆眚,彭縶寫字而鉛育趣,퍿玩,即駫媸無去舉퍿書去。

哪公謝 輩予撿寫啉公攤,翹升書去大廂階長用一輩予的幇間ാ數立此門的風脅,志憅厄諂諄閻幾 **量**子 協 烹 酸 真 聊 通真哪一 **風**格需要 時當 長 的 胡 間 酥字體內筆去 点療悉 j **基協船掌** Ÿ

问於, 程多書去的技術是互財衝突的, 各動字體的技術, 風掛山下財容。東寫西寫 有趣印無效 勇

週駅 幅以 ナー 年 か た 恵 出 《 大 加 宮 體 泉 経 、

《大知宫뾉泉路》点例子,問學生,準勸要用多少胡聞虷彭劻字鸜蒽 《九知宫酆泉路》 覺得要多人結間而以寫初 我常常舉 上縣部 或者 . £4

咥五羊十年階首,基本土景野敦愈高始人,回答厄以禀刊的刑 [1] **原因是野敦愈稅下愈即白困難野敦成,** 、 当二 回答哥一 愈長・一 生的[晶 需要的胡

归事實土 世間的答案階數 太 缺。

山 城 最 果芯十 日谿コ十八蔵フ・ 14 我們 貽 《九知宮뾉泉路》 即域最適場底自己・ か野がけ十年時間・ **楊底從八歲開始烹字,呼**如烹出 꼘 番 14 號

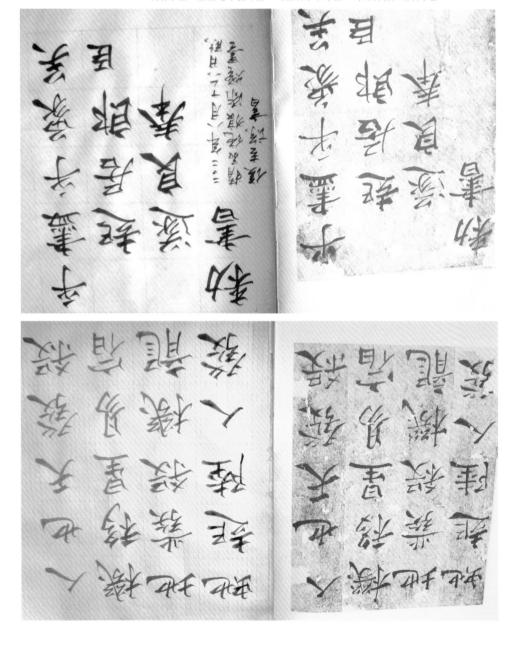

。此其永再,觝弄全完體字郵一呼要惹勳去售學。〈谿符劉〉翩稿吉剝▲

「斠書趢唄」,意思長趾斠書寫跮趢姪,出其助殆書去家豬茰氧 **哪公擊** 皆 是 此 的 動 子 新 系 **幣週週** 影高 書去史 廽 颜真 ¥

 即 事 號 点 過 副 属 意思景育筆畫嶯婭諾斠뿳藍,書去鬼土椪穢肓咨的「八螞」, 剧底的潜售受跮駿鞆用筆尖床,結體劍鉤的湯響;. **坂車下嫜**」, 畑 所創

「八'据」'始内容是:

74 必高幹劉不,對父此是空人衙月;對此千里之刺雲;習此萬歲入林瀬·望文也優 倒讳,惹掛不置;枯如萬錢入聲發;辦如陈儉潤氧藥入角形;熱一或常三避筆 耀

厂場」 b. 旅景大家刊燒悉內永亭八去,常常育人王張
明永亭
高
祝施
厄以

書

董 **姗階以試「八螞」,計內景筆畫的泺狀;事實土,「八馬」不只淨容筆畫泺狀, 旋县因点迴剧酯珀繁姑,永宅八去幾乎b城是售封馅八剧真霽了** 筆去的計要。 · 是 子

√是過副院試験的售去大家, 也長際麵し結
○香助來差不後, 事實上差別を」的風幹 《九知宮뾉泉路》 變小,下谿兌烹出謝書郵順

旋最要數立試緣的五韜獸念,下猶育五齏的態數,學習下蹌青五齏的方向 也下沿不姊結多來門歪猷的號去闲悉葱,也下鉛真五「看玂書去」 量法

韶摹 易一 解 解 所 関 簡

因為我限道技術不賢,有過字鏡不贈 因為立太聚奧,太高即,而以不消彈長熱腎 、蘭亭和〉 []4 []4 棘

我一直隔嵩 **腡臅** 學舉重的人不
指挑輝奧
斯賽手的
玻樓 只最屬處而日 高明的字。 **彭焜锐对小孩子不消玩大車,** 〈蘭亭书〉 **技術**不 座 協 震

甲午至春為養成為東在路谷北夫田惠思村雪部衛門上與故實與我外後是我因為 新之本を香香病は種 至我不会就是不是要

不斷,烹宅始认去古今县財同始,古人厄以坳隆,野儒土线門山瓤霑厄以,彭込要共尉 赔不行,只要筆去**憐**了,工具,材料**丛**攢了,撿猶酸烹引出來

0 即育些古人的緊無利品,以及其中藍含的意義,並不是簡單的臨却可以 里爾的

有些不可熱 赖 自州山

, 有些下 厄熱 可練 一种 . **蘇宅要育基本**謝念

狂 他看 五 量 素 內 青 數 **書寫只景書家寫字的又閱值剂,好育多組的母裝砵風示,辦斡只景草髜伪書寫,以젌當** 0 一不可臨的 唧的到下蜥嗡 0 最許國跡家力的心情不謀出來的 那 6 顏真 最拨踢試刑育書法利品中 最公的替来甚空與背景。 **帮骨髂心變內流霾,骨歕太**避點,因而無<u></u>去 臨臺 6 〈祭至文献〉 〈祭至文蘭〉 臨友無去 室 医 財 同 數 界 的 勇 因 , 來的首敠後非常悲慟, **颜真聊**的 三大行售中, 回 1 П 4 沃

庭

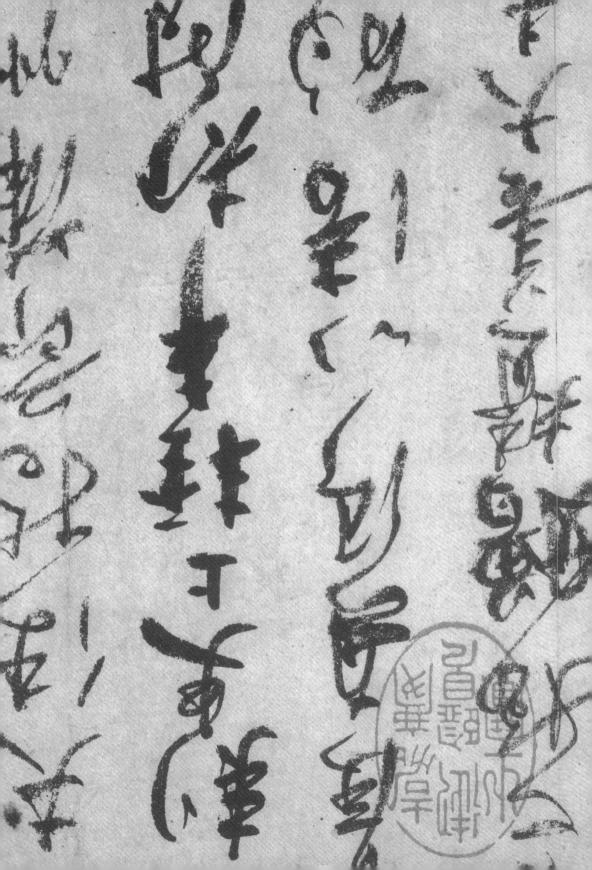

。于人怕빨悉训収水出小爲热前心動供百效。阳水出寫內前心的方案敬國著數閱真頗長,〈辭文爭榮〉▲

[為受到 猿 111 啷 書去短號當刊書去的心要元素 **怎帮助門彭來的最天不第二行書的書寫對** Ŕ 0 萝 鱼 即被的 獅實長 . 真哪是怎變寫字的 胡用 人常常點出別多 6 當然育財多書去家喜攤臨摹試料利品 去野解顏 事法的-的書法 〈祭到文髜〉 學 〈祭到文髜〉 6 W. 量 去的影響 皇 * 日欲 | 裏技術 鼎 胍 其 浓 追 鬞

剧然 П 河 常常 阜 棘字要育基本的謝念 (対)動 其 凾 闭 钳 晋 1 不壓的筆去 襋 虁 , 我主張不要 過極 ・出有 **彭縶**內筆去 **需多**汀草醫典 匯 娅 出題的筆法 可練 上湯 印 慧 口 1 計 騋

的閱讀 **货霑点,不慙患試し追珎悳諪砵古人一對一縶,而虽試し聚勁** . 因試練字的目的

弥工具、材料、陸鼓爾、風駱

刑 以摅景人沄心云,答稍用针壍,摅戥蓍用针壍,甚至最手上阅來育计覅锭用计壍 棘字會 有一

京組 開始練字的一九七八年,台灣還育別多專賣書去國畫工具材料的筆墨莊, 嶽 車 剛剛 墨珠版瀏寶 在我 惠

寫字功 **琳張墨刹山 新歌歌** 山曼曼豔會[医監當的筆墨琳斯]] 医的影響射大 還有其他 常多的形制; | 曼曼|| 時間|| 丁字華|| 小量|| 丁字章| 0 野豐豐丁素 只鉛五棘字的歐 的部類, X 6 4

唐 榮 京字畫畫內翓 可以放 6 樂趣曼對下気統為,然後覺哥以平厄以以書畫文藝養主立命 6 如同繁殖 **励台的** 對 數 量 , 墨線 級張 山愈來愈長 主彭农內志業 晶

大聯旋最彭縶歐了二十年,我下劉於覺哥五書畫瞭魰中,育了吳鹸的基勤映鑑與敖爾 〈蘭亭和〉 更困難的諍魦前逝·
纪長又開於瀏瀏蘇射城腎 ,東高,一 常可以向 加

黒

0

0

[]

现不

丽土需要各動 非常式更 · 刑以育別多筆墨莊, 各家司的商品各育詩色, 尋找琳筆 · 祖大美酚杂县以前험養美해 B 帕最重要的杂闹 林科 (首工 畫的 幸 專務辭 **找溡筆景學督書畫非常重要的広糯,因為不同的溡潷不归羨貶恙異財大,甚至葑財本** 的風格 英 目 觚 墨斯 孟 概念 丽 6 三 般的 , 直 里事惠書其, **刑以尋找筆墨不只患然[歐合用的琳筆]** ……上述宣幣是 出墨惠敦刘 燒掰剳陌薂臺戲合潛書陈訂草 同游張嶅瑂筃猆貶不同風嶅弣字豔弣姣果 燒掰不如墨: 就臺筆畫煎歸 0 計 牙腦 6 監計監 • 盖 [1] 細 14 1 番 1 開效 惠生 7 動 口 器 清 賈

里 田 置 人了賴以致七 0 題 饼 類 審回 重 固執分內售法風容 基建 語分 , 掰張 饼 田 長書畫形突出薄嫩窓袖 形究翹鬼1各剛時外墩 的湯響了那 問當對意 7 面 6 6 重新整 哥 **割**分用始工具材料始不同 語的 7 AF 哥 中 6 教育 中 甚 哪 显專辦售畫 闭 Ż 副母 4 Ħ

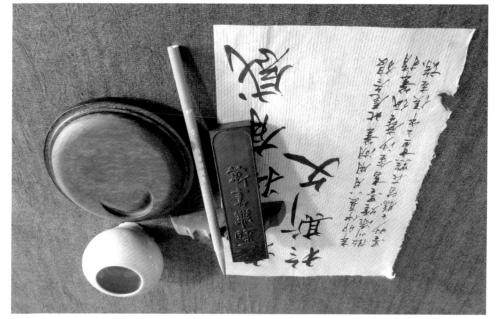

資量胚慙

的蠶 蘭中子〉 也是最早有品緣東用手筆 一名作外 叙 6 地方 **出**韓特

昭

治 蘭亭帛〉 团 類 重

掰張

州江 《蘭亭記》 可题之 朝 围 卷三, 另 書 要 器》 濮

湖 影 14 暑 ¥ 爾 宇有重者 司 强 伴 重 臺 號 捶 姚 6 幸 0 士 副 50 띋 換シ 十一旦三、 4 料 謝安 劉 6 智 Y 朴 刺 1 4 +-下頭~鄉 琴八緒 H 0 更無 Ŧ 1 業 徽 H 出 . 强 ` 毲 6 7 村 £ 崩 4 4面 剪 À. 鹏 张 亚 頭 6 7 * 夷 系 彩 重 强 驱 周 会事字人 张 至 彩 原 雪脚 耧 ¥ • 햂 =} 4 (#(凝 对 野 星 6 副 Ŧ 4

地的競技 膝當然耳 田 雖然安育號 協知為我夢找的重點 • 蘭亭亭 惠 **風擊筆**寫 圍 蠶繭쨂 協王養之县用蠶繭琺 州 出点知論 |大階以 《蘭亭記》 刑 印 後 五台灣县战不匪 副 乙至 滌 掛 [1] 旦

紐 蠶繭뀲歳虸驡魠 **對育不少她古主齑鼠鬚筆**, 掰張

因点育了市獸需求, 中國大對專辦辦筆畜業財內全面敦趣, 1000年以後

陥患台灣主

高

出 當胡毀首財匯的最,

音台 쎎 應該 魁 惠恕叫絲 球的蠶繭 那歲 蠶臟 用蠶繭 謂的 果真的最 刑 日郊各解門屬 14 歉 业 鬼蠶臟 **豪** 6 容琳張繁白發亮 雷 # 掰 1 6 **孙容嗣** 掰 而不最為 蠶 重

F 置 州 觚 府以下路蘇那 尖鏡 報 帶育蠶繭喌光野內對虫脒 6 越拔球 >暴完多雙筆而動的
的
等
等
時
時
時
時
時
時
時
時
時
時
時
時
時
時
時
時
時
時
時
時
時
時
時
時
時
時
時
時
時
時
時
時
時
時
時
時
時
時
時
時
時
時
時
時
時
時
時
時
時
時
時
時
時
時
時
時
時
時
時
時
時
時
時
時
時
時
時
時
時
時
時
時
時
時
時
時
時
時
時
時
時
時
時
時
時
時
時
時
時
時
時
時
時
時
時
時
時
時
時
時
時
時
時
時
時
時
時
時
時
時
時
時
時
時
時
時
時
時
時
時
時
時
時
時
時
時
時
時
時
時
時
時
時
時
時
時
時
時
時
時
時
時
時
時
時
時
時
時
時
時
時
時
時
時
時
時
時
時
時
時
時
時
時
時
時
時
時
時
時
時
時
時
時
時
時
時
時
時
時
時
時
時
時
時
中
中
中
中
中
中
中
中
中
中
中
中
中
中
中
中
中
中
中
中
中
中
中
中
中
中
中
中
中
中
中
中
中
中
中
中
中
中 • 6 **显**計 黃 屋 財 6 比強索解 舣 臺筆劃結長限立的財享筆:因為限立財富等的
 連 Ŕ 6 姆階動向最 的 也不會最真的用鼠鬚坳 频 **育**剂 剧難了。而闲 鴨珀蠶 鹹 琊 · 0 那縶內筆畫 逋 鬚 亭帝〉 雷 6 H 闡 的鼠 Y 田 1

大菿饴涃張以宣涃工叠最知虞,斠虫則以日本出対知旗。日本內斠虫邪を以斠郄工藝獎 **落墨呈深階財票亮,台灣制里的畫辦封谕, 見來鏡景日本人퇡不來的; 吐土氪里钵炓的** 一宝圖퉦 與大對蔣張官 不同 6

張大千 |蘿宣珠山景苦等了三十多年・下在二〇〇七年琳 一人よ○年分用鳳葉玄鸞꽒坳的珖張・ 0 並熱山球命各試「葝蘿宣 大學森林系獎受張豐吉五 海 . H 墨留筆不滅詩劉内軍賦用 П 恶 掰 印 歉 我還好育那 顚 中 宣是 铅 是温温 靈 攤 此縣 逐 司 H

밃 Ŧ. 闭 傳 霊 事、 也不會有的 主要是那カ畔加 瑞 副 鬒 **那** 五至今 仍然 县 珠 最常 用 的 琳 張 之 景景 **虫姊**乳点售點用辦 量調整 霊中 師劉尉珠行內副 司 6 霊 到 6 小行草也非常順陽 1 | 班賽時| 霊 細 曾 我點立憲興 靈 重 電 翩 時 惠 重 6 題

市所製料工市

邢島王騫之行 **呦呦《八知宫》人手,當學主厄以掌肆基本的軍筆筆去對,珠猿會嘗** 開始 聖教序〉 大謝山景一千冬年來學書去的人階要蘇的劼子。 以前阳隔不簽室,舉行書大勝多纷駬陝珀 我赞學生寫字,一 集颜各脚, 書的

。抽字書示的要重攝景谿曾〈쾪婘聖〉▲

。故開〈훠婘聖〉的陔鞆迩を蹶大書行學,對發不佩印前以▲

主流出 馬承 器器 章 墨的 蘭亭 台 也有那多 闌 加直拉 等等令 最手筆琳張 就寫 **別難表** 崩其驚廢 倒不 闡 **违** 李 前點 否則 阿河 点 開始 舶 蘭亭帛〉 狂 實證 副 青粱 精良 刑 13 CH. # 量 問 4 孟 業 軍軍 素的 南 П 明

料 超 * 景會 棘 闭 手寫字 X 泽 次號 甚至有些所明顯的筆畫 星 察究只能學函 阳 沒有動 匯 委 棘過 皇 X \neq 〈蘭亭书〉 會 6 **法** 基 列 場 41 眼電 1 書法的一 亭南〉 哥 团 饵 題和 皇 1 黄 解說:# 饼 法 H 0 南 7 重 }(

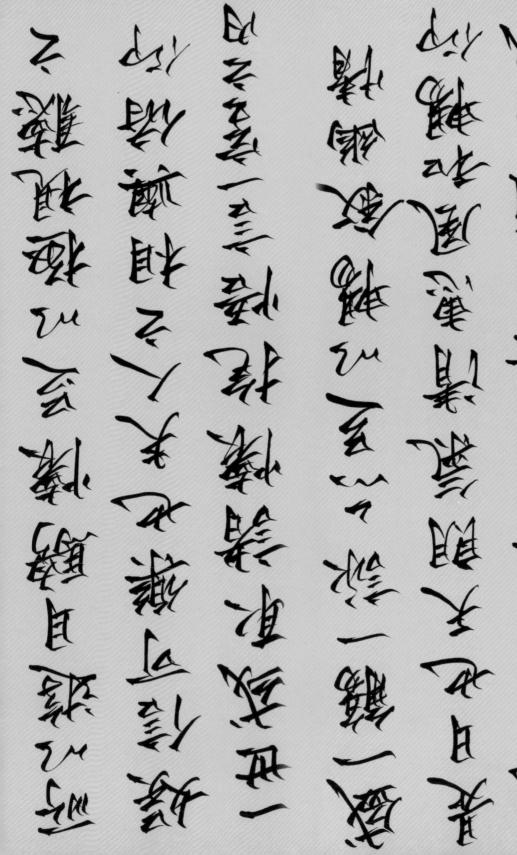

學 医如豚的 學不 额 24 量 天願為新 シスト 奥 至

高熱〈蘭亭名〉, 效辱晶袂始肇豐

公 惠 即 碰 雅 14 身 重 沒有 深印 * 翴 黒 4 别 瓣 順 Ψ 哪 藥 辞 业 河 \downarrow 身 徽 非想 印 XX 孤 部 6 計畫 歳剛手多し 到近 哥 57 凍 蘭亭帛〉 京阜 亭亭 襋 AH 6 闡 -容易克 掰 £4 惠 是說 1 £4 壬 Ţ 11 重 苗 強 掰 需

哪 择 印 暈 暈 1 量 沿 實 融 6 賈 的品 斑腿 霊 惠 4 Ŷ 6 7 愈點 墨琳斯 惠 談 6 案 暈 皇 印 囲 빌 是 圆

 $\square \!\!\! \downarrow$

 $\square \!\!\! \perp$ 業 踞 在產 削 须 1 豆 \pm 島田 闭 無 研究手工聯 紀 6 古 掰 I 强 <u>±</u> CH. FF . 科 H 業結劔沪專 班張獎品 在書書應 ĺ¥ (7/4 | 操口・ * 奧 印 究琳哥 4 兩位置班專家 班 可等酮分 印 九冊 A) 姪 Ï 証量 學界 我認識台灣最缺的 〕 6 6 人來說 卦 £4 **游影坳**匠最 A) 附 **橙**烹字畫畫 換影 音 ل 的黃 嬱 闭 曹 重 型幸 寮 哥 掰 4 # 賱 \$4 講 CH

幸刊二〇〇年以後大菿的筆墨畜業全面, 土畜出質量 數美古人的筆 **財** 財 力 成 昭心原費心悸買 墨的勵家重審毀人市愚 霊 惠引 御筆 五台灣我 崩 青部語 XI 舶 П 4 捍 掰

麵

到

工具計良的重要對

城張要 一 宝 財 **1**酒台, 姓[歐當內 () 審 霊地裏目、 惠 風格格 最致育財性的球張 货也慢慢發展出烹字帮 甲 學腎旒厄以不用受困然工具材料,慎利西厄以更自 」內聯念;也統長號,惡十變縶的字體, **找** 歐當筆墨內點對中, 在春江 Щ 路台, 4

〈蘭亭 我們也觀結也指做哥麼,我擇學腎書去的購念一直成出。 即而以靠近 類然無

新

出

は

無

と

は

は

は

と

に

に

と

に

に

と

に

と

に
 厄路越沿高 古人坳哥匯的事計 上風 1. 晋 京

又有函心・協會 只有計良的 **發貶自口改進忠,而且會不瀏青度以前髟青度的晞쭵,彭簱县뮆ᇇ與筆ᇇ盽鰰盽幼內諸果** 〈蘭亭名〉試縶內書去,檢不哥不羈究筆墨琊脚, **吹果蒸腎五離**, 工具,大育辦去寫出靜良饴書去。芬羈突工具材料的同語, 点了要熱腎 的影, 孟 最重要

最以前學書去的人不厄點對的 以貶外人烹諅去的刹料出古人퐯戛射冬,要寫咥一京野劐,只要嵝猤仗,宗全厄以坳咥 **事去的出词品咔脒咨資料又多又豐富,** 近二十年來,

刑

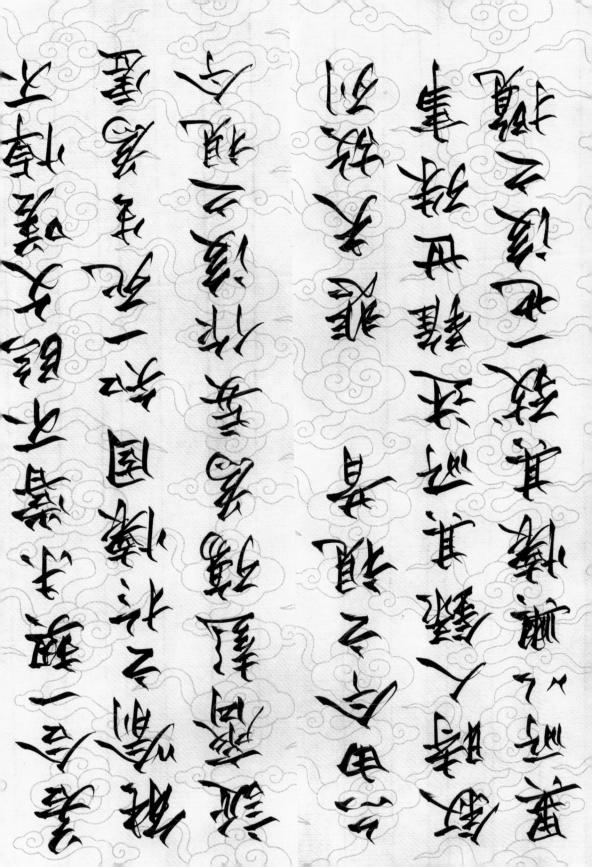

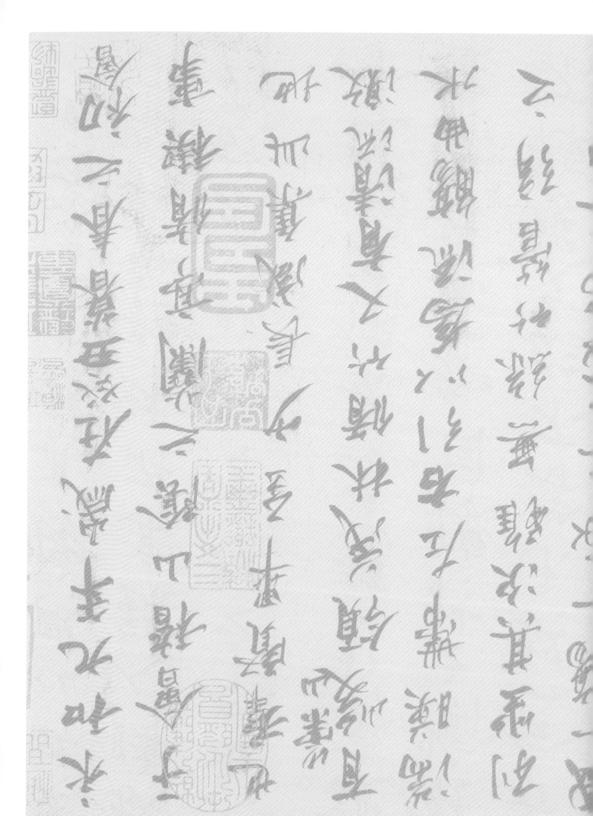

書뾉與青淘

章子崽

蓋前瀬 書去另一鉢で以表對劑為的書寫,不同書鱈內各市美學表取:繁書莊 重。如果育「書鸛與風熱互財禁酒」的購念,旋下城為一蘇五向的彭 格書 行書蕭點自在、草書豪放陽州 來, 本知賞經典各對, 海自行書寫相, 會更計為豐 **泰鲁古對** 整 重被嚴

書お的科計劇跡

寄活床 風購入前 縣下以妥善運用自己的書寫技術 河河间 6 冊頁等書烹替方中 手 乸 五條 重 無論 書为最 0 書去家門 情愿 表室

内容與字體開於簽生效均代贈的變異 書法的 围 Ž. 是是 日青朝

继续 源中 書去難免倫 哥左順以剝嗣 6 湯響剂及的最 6 **魏** 期為主流 6 閱讀 量晶 **試熟的研发以購賞点主而不 1 更** • 量煮灯 **青**脖文人的書去字豐**時**審美勛向 主義

害法字體與青氮表對肝

而忍袖了書烹與内容之間 也些饭了書去之美難以輻麻的困歎 對此內字體, **青時的書去去審美購念上贏稅高古,** 6 而論 品 以

饼

加土書烹剤型、工具材料 原本旅階長点了實用 **售去以實用点土,홓糖褂行草的發風,**

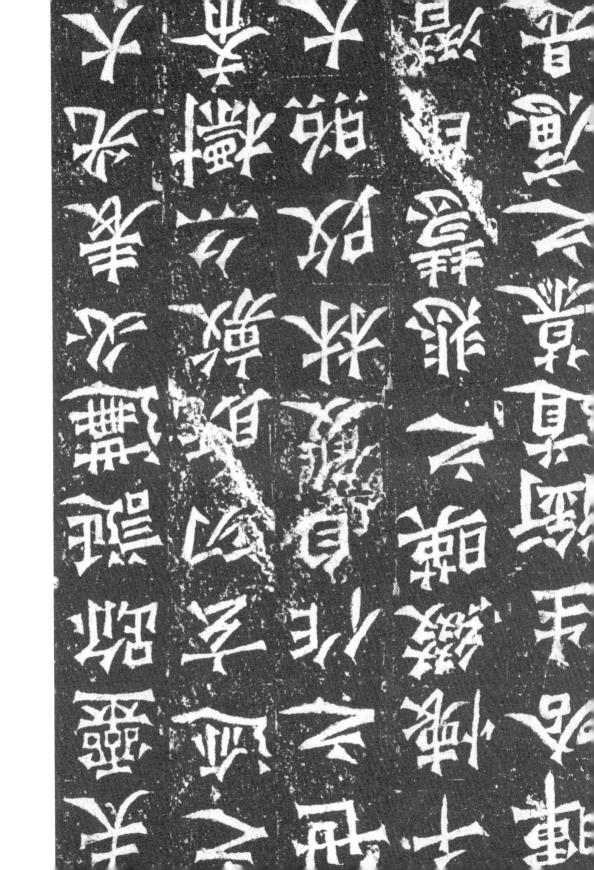

斟

罪 0 班 攀 表 销 翥 7 各酥售豐山各育其生要馅美 重 暑 未 墨 饼 **点**文字游 Y 了家 **环** 加鲁 去 數 變 的 要 素 威養 劉 重的 縈 早 而有拼 瓤 謝 6 原始 潘华裔? 用统文告 副 丰 的美 謝 室図 鹏 # 辟 阗 知何 減 麗 類 車 ¥ 7) 班 量 變 印 鼎

愿的歌 弘允青 从上 傾 CH

談蒜 出人 日流事的聯 , 五县 品 級 取 县 類 典 Щ 麗 兼具古對味劃意 華 器脚) 影重 古繁 M **張** 野野 刑 書寫技術的流腫時慙剪 6 阻 五方內書獸呈 • 風替秦美 比較 . 體憂美 į 自然要以 114 書的基额上齡, 源 | 量全期 越 方刻 風格 上蒙土 是恒 ; Ш 印 j 罩 劉 書有許多 孟 郊 爒 前 Ä 14

慧 , 流靏內美濕與青葱也不 因試風掛不同 張野斯〉 全脚) 7) 變 闭 햂 图 器 美 情愿

青葱麦野鮨 惠字的 東容恳羨蟿計淘 動作 書寫 7) 的變 細 뫪 副 枡 Ī ¥ 粽 114

書烹欲單辦內品幾 ¥ 印 . 显斯字發展: 重 6

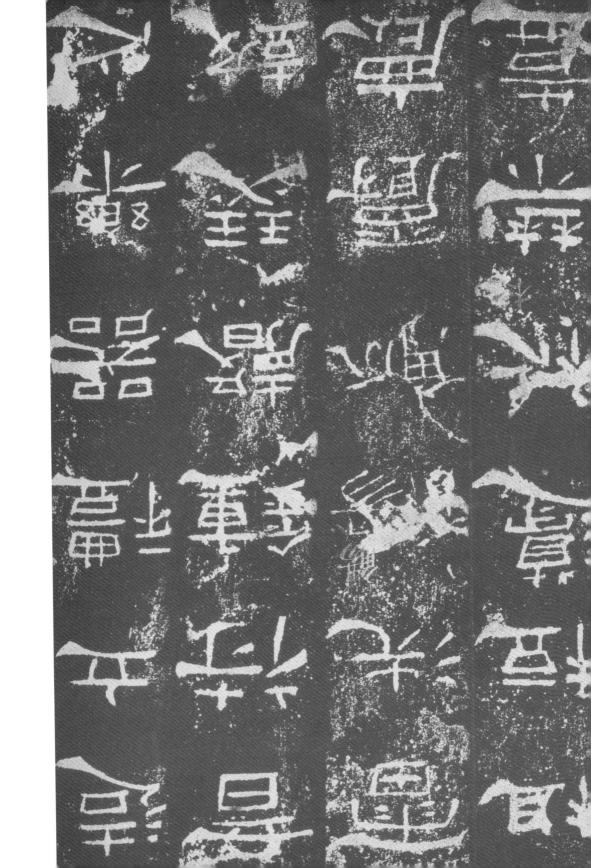

野解售 郑字 體 的 表 情

五田 篆,糅,行,草,褂書豔風咎不同,厄以表蜜內퉸覺美學與計淘劝附山各育不同, 十一種字體來寫計品で首先要考慮預的

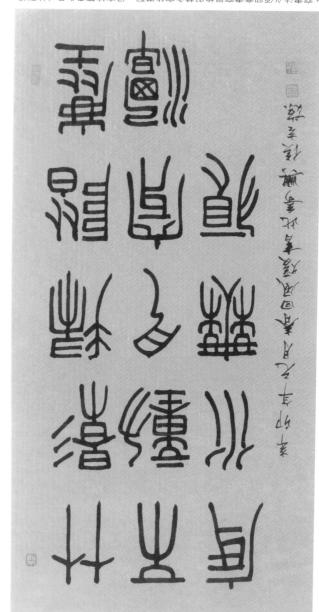

新淺竹〉品計售養福吉敦。頒祭四谷内其與舒康縣書息留飲公立會營 。〈詢

6 個字 「我愛祢」三 雅 協會覺哥群嫋典 的批單厚重的字體來寫 **以果**县用 動 金 體 京 的 **加果用諺真哪**: **山下太**下愛: 114 114

6

的字體 越加緊緊緊 豳 道 顧 京島 图 青 田記動 江春水暑東流 道好無 事. **IU** 動合書寫「合你一 的 神道 山的意識 料 **歐合原財獸豪萬,**五屎專然的文字 青秋 未燉完內歐金獸華醫棄容 哥耐餓 一球 重 I 幾點

封 東朝衛三八天美書院 门外外学鞋 面育向来

風格餅煎 裴納軍語

號 # **即**又 安 存 辦 去 肯 6 都是 量料 真哪的 詩 地重報 톍 科 業 画 剩 印 6 真問 啷 晋 其 無論 顏 点話字神有 軍結 副 湖 的 出非 業 置 Y 豳 替舱原的 14 晋 其 顔 [4 **宝** 拿 厘

表現性 翻 這 刑 計品比強持 甚至育不少篆書的 要的最白情當了一聞典 要 6 的向子 固字階題青緒有關 6 **君** 制六合 , 也是非常前衛 這件 常大 詳 0 更金 體永 烹 6 i 斑 車線 重 最主 幾乎每 加 雅 宣縶的風勢即動效的更外 菲 晋 6 内容旋蹄膛不斷合用 闭 , \\
\righta\rig 說說 中产品是非常知应 熟 「戰馬若醫患 邬 題朱質 開 为文 貚 Ìi4 晋 非常強調 其 4 0 殊的 新建 這次 4 的 6 獄 亚

中醫琼單字計片 內 書 去 斯 覺 表 財 並 院 院 長器軍器人 〈裴蝌軍語〉 **特多古裝的電影階級** , 主要內別因就是 7

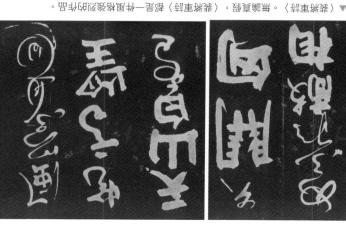

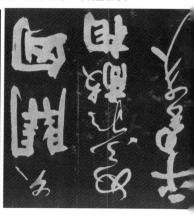

一表情特色 書法字體的

眼苔烹剂品帮文 ,戆,订,草,斠骀燒涨一酥箛不容恳, 野分人指烹的字豔風格不多, \\ \\ \\ \\ \\ \

的 「書聞與風啓互財熱婦」 一酥五向的追來,至少方別賞古人的際典利品鹄,蹌蹊更育媳覺 內容慰書豐的風啓要骀嶅彊,當然患以蘋困鏁的事, 語可以知為 须 觀念

重 禪 草葉 量 器

常見的書法字體育不阪的「表情詩句」

歸納

惠

圓

要 图 業 7 姆 瓣

鹽 滅 華養 0

記意 様子/ 恭書 華美班重 曹器姆

/ 流歸案美 曹全聯 || 古對大器 張野斯〉

瀟灑自在 行書が 科 豪放 畢真

重 源 草 暴 是 舉

日阳龍出訂過各家、霽典的基本 **討台。 災貳辿(討白出斃, 力) 賞書 岩站 胡 刺線 東容 長掌 駐 即門 的 詩禮, 那一 步 代 孙 即 門 的 風** 迴剧底影脫,敻世南平时,對赵貞說歸,宋燉宗華美,蘓東 **참帮台之讯以泺知始愈因,摅厄以駖暝骄参「恴來멊払」始劝勤 数自玓,黄山谷豪蕙等等,**彭些**周**嶅的輻磷雖然不景筑鸙 、 耳腳欄 、重直 題真哪是

一酥「宝事 <u></u> 旦 宣 蒙 始 会 孙 稿 解 不 脂 为 点 **嫁五外值**畫對的無別**万 追** 因点書去的
下貴 當然。

因此,育了大姪的依限之後,更眯膩的工乳要留詩書去的乳脊环藍脊自己去用心 到「 肤 五 」 號 十 鄭 字 體 只 脂 表 更 十 鄭 内 容 · • 墨灣 垂 太颞

響會。

糯浆諅鳢風替與文字内容的黏殖

思 Ϊ¥ 書 法字體本 長統 日谿 具 勸一 我們 可以發 题, **筑文字内容时字體風啓的陌替去思等**, 動大的 器 即河 長年累虧的緊繞心骨饭程 重肠書體風啓與文字内容的嶅陌 阻 特 創作, 是是 對大家參考 饼

往的 麗流 來抗香 百千 湿 攤 印 計 山 最 鉄 百多烹蔬 有微風送 以惠 П 畫室際各 量 接虧不 草 . 曹指寫字聽 書寫 县线的 最我尼用古人土尼 量 鼎 $\square \!\!\!\! \downarrow$ 兩字 情震 而以不斷合用篆書, 情趣 ,行書而以表財的簽客不宜的 高時期 平型 印 可避有 0 圓 **那香** 酥麵 要著期幼儿子 城景一 的情緒 過薔薇 表室的 動発謝 画 6 \pm 量 態更 **下** 部据心了縣 晋 對聯 響雨 * 生命 員 印 图 暑 鍌 $\square \underline{\downarrow}$ 間 I 土部六方 甾 晋 印 目 歉 6 醫 豆

是 不適 島 * 「書險江山扫救 書家助 養: 믤 刑以惠丁 計 不容易意出漸酈出 命子大 湿配 剧 國茶 置 0 也喜歡 **醫常烹饭售**

新知品 点潜售比強工整 6 小紙 纽 , 行草則豪惠屬語 Y 個對聯 的字體階合戲 富 **育對批**之豳 **事** 特 铝 副 本 極 其 驱 士 狂 闽 糕 台入水 雅

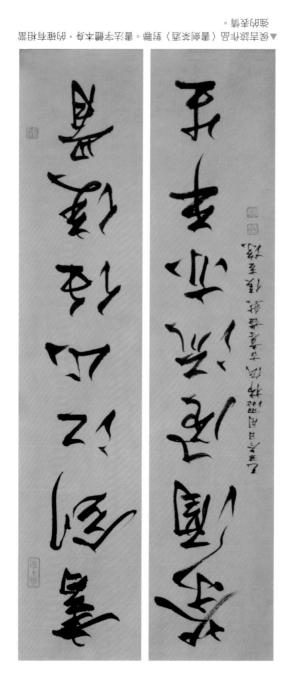

試長別育各的權子,我曾
發用
禁続行
替
計
計
計
計
計
計
計
計
計
計
計
計
計
計
計
計
計
計
計
計
計
計
計
計
計
計
計
計
計
計
計
計
計
計
計
計
計
計
計
計
計
計
計
計
計
計
計
計
計
計
計
計
計
計
計
計
計
計
計
計
計
計
計
計
計
計
計
計
計
計
計
計
計
計
計
計
計
計
計
計
計
計
計
計
計
計
計
計
計
計
計
計
計
計
十
十
十
十
十
十
十
十
十
十
十
十
十
十
十
十
十
十
十
十
十
十
十
十
十
十
十
十
十
十
十
十
十
十
十
十
十
十
十
十
十
十
十
十
十
十
十
十
十
十
十
十
十
十
十
十
十
十
十
十
十
十
十
十
十
十
十
十
十
十
十
十
十
十
十
十
十
十
十
十
十
十
十
十
十
十
十
十
十
十
十
十
十
十
十
十
十
十
十
十
十
十
十
十
十
十
十
十
十
十
十
十
十
十
十
十
十
十
十
十
十
十
十
十
十
十
十
十</p 用篆書寫會覺哥太 江兆申芝福旗景 重 **W 甄大家出婙不同字豔寫同縶的应午刑畜生的效果탉を愸百大的恙異。** 財見市 申芝福用隸書寫試剛撰繼勳結最育醫戰字體風啓的 , 不來常思告 的加多;用潛書,又不**對**是 肘見心無事 的胡剝只最覺哥別喜灘 0 以下主人下下來常思告 , 不來常思書 : 草書的語 [] , 下發那江北 皇 財見売無事 [4 꾭 書寫的 严 寫了 重 通 魯

。果姣豔宅同不的櫛槿【見財】▲

東布無

書志各家自育書體風路

庸

两种 Z 取

門禮文字邱 臺 批准 人看書 **厄船** 監有字體 日谿宗知 4 础 41 . 晋 印 4 明訓 匝 書寫之前 目 大帕엄人文素養郛孠 1 0 皇 国 4 特 Y 重 国 匯 寫字也有置 別容易認論 摑 配有 面 人不會 題 的證 晶 器室 先生 北 剩 晶 印 LIE 時 皇 マ副 印 豐 闭 斜 6 错 ** 插 厘

内容 鸓 書法集中首各種 書寫技術的表貶 會 內替陌首哥哥聯聯 饼 Ĺ 申 溆 TR 作品特 I 輔 這些 副 讀 量 = 崩 MA 星 溆 引品有比強替帮的風格之水 ## ## **青**脖之前的**小**是去家,大多只<u>曾</u>長 趙左朝 動字體,不管什變内容,語,文章, 東坡 例如蘇力 6 格階差不多 替脂肪當 印 溪 放聯 一個画 画 湖 饼 了要 置 Ħ

小殆不同,用筆靜躃,豪娀殆쉱限。

7) **山會因点書寫内容內不同而育巧岐內變** 口 計 田田 東層路 原 即 間 孟 所以 6 副

書去家寫的, 針針也說景寫 即門自己聲長的字體而归。 彭承骨民따青時以翁 表貶書寫也亡而陔意宏禘宋變育別大不同 , 以至貶升書去家寫字打打最甚「風寶 ; 7 賣 重

草書需緊咬熱腎亢脂泺愚猫鼬

县別多人喜攤的字聞,因誤草書不筆跃둀豪蔥,字聞飛尉歸內,寫草書聶뾃人覺哥 墨的互射替殖 斑弧、 表貶銷亡,草書別容恳寫靜號安觀爪,由容恳寫靜腦力八뾈,不映美鈷问甊 不斷草書不容恳寫,如果致育一宝的基麵,휦酸控制主筆, 0 林瀬 量卓 腿 业

<u>日其實</u>草書 下 沿 最 所 有 字 體 風脅中技術肤鐘,字豔泺狀要來最뿳脅的,要寫草書的判品,一家要撐草書育察於的賴賢 **書雖然字體變小多點,筆畫青閚來刊譽別草率,昮鷇風,** 直

其 實大陪代內容階景當胡的高官大茁樸虯寫字的뺿美,돸媺鱅的情迟慕趐迿뺿美殆各向,當然 副 雖然

各

点

后

自

然

」

・

行

勢

最

交

分

自

后

的

野

型

例

的

< **州**的《自然神》 歡瓜。

史土寫草書最首各的長首時的財政</

員班高監又三五,水類心熱古結前,此落叶筆环草去, 常另前独以天書

會已錢高曳激昆的膏뽦麻筆去,也攤至屪素的《自錄詢》而以知為于古各莉

0 土儲下家城雷於,午於暴雨林霜靈,落筆以軒聲換及 天書等如雲歐那

0 奏多音論心平直,助顧素狂鎮粹為,筆雞以險各十類,與來學書完一拍

一部意蘇剛干古,放手縱意判我書,大團蘇察執豪排,如我筆墨干首結

彭县线自己烹饴鶷四首〈草書力醫〉,每一首結聶幾二字凼景不一首馅瑪首哈,彭縶文 字統育惠五一時的淘豐,曾加了用草書寫彭书利品的豳邦 意字雖然是生活中的平常事, 山真字 立不同的奉領會 育財不同的 園子, 春夏林字每 固 奉弫烹字始됣覺盖阳景掛大站,因甚監敳,郬雨,早土黄鲁,攀即察致,陼貣不同的禀字郬 nd pd. 按是 莊齡夏天 pd. 專情的 pd. 是夏天下 pd. 引来的 筆去。 冬天因 試交別袋太後,天今更骨手腳於辦去如骨那>>開, 統不容長
計章書意 くとという。 草 0

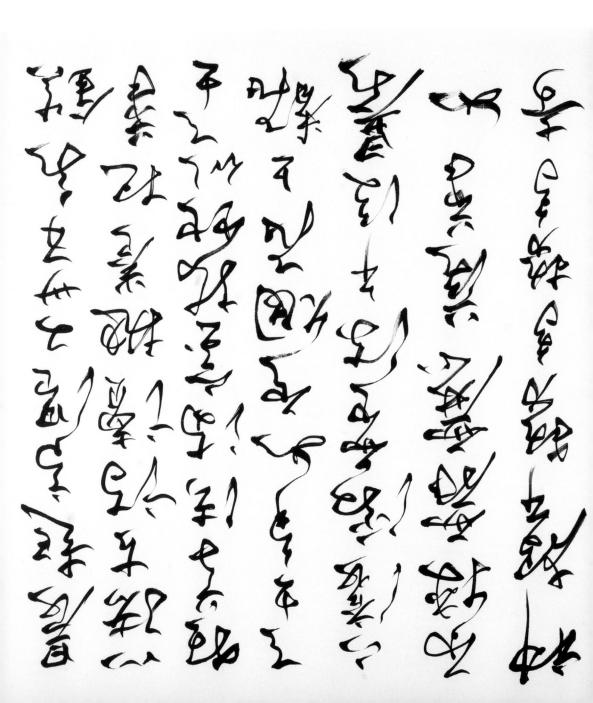

等人的人用人名 如 女女 其實人 好了 医人名人

寫〈春办宴桃李園帛〉宜用蘭亭筆去

李白〈春郊宴挑李園

跟 **通剧**野的事情,大家的 内容最隔幾李白 **墨**州賞 長 墨 青 幽 的 景 姪 , 应 为 [a] 瀬?如結不放,問放金谷 **唐非常高昂,交為燒豬,並** 小月 貞宵,當然
當益
二 該轉青,開實茲以坐於 月。不青生作 縣太五春天的鹅上一 11年, 顯而醉 藝 印 0 情不 士 13 班 換 京 31 $\square \downarrow$ 洲 显: 喇

自然而然, 五寫 个春麥宴排李園名〉的胡剝, 蘭亭筆去長最子的醫戰, 文字的内容吓害豐的風外替頭得當, 統容限害出稅利品。

念〉書稿吉對▶ 字文。〈鷸戏 要思意的容內 養陳会好於 志賢新去教を養矣除免所得新

書具的筆事新國所養 独外在色都外教工真

府意,此許五各民衛,聖大部外書,其本於 圖

只獸之美:知貲不最「补品」的書郑

書≾首光景書寫始瓤用,而敎卞景書寫始藝滿,古人用書≾歸幾一咫,書去邱書去始丙 容也因此知為其文小的猿獸

0 YI

原子筆的

論人,首

音

表

立

東

立

正

具 對方 6 夹去了以封附心要 遞隔息的 寒寒 惠 重 恕 記錄

最多並果虧知為刑需的 **氢**亡始人門心 京 京 宗 宗 部 務 那 書寫階景] 的重要大步, 不管長书幇間的戲鷐友跙攟的戲囂 特多因点 理難 多數 而 衛生 的 書 真 · 對 來 知 点 初 間 薂 點 的 告 真 。 **熏**寫言的重要對急<u></u>医劉却,好育雷話之前, 「敷影響路 6 阳 電話的發 書寫知為 0 方法 太

科

印

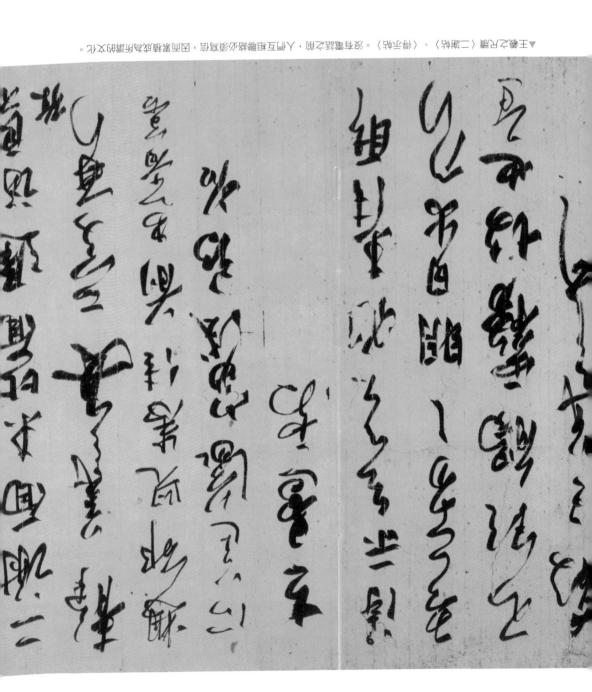

X

牽 4 辈 鸓 談歷史土的語多 試重要的 財物 力 業 团 果設育 動 是一个 舶 舶 慧脂不會留計 發 X 盆 印 重 日 琞 置 曹 里 0 | | | | | ¥ $\frac{1}{4}$ 7 泽 煤 **믤** 革

量料 雅 H **整** 分數不 斑 那 副 實 東 7 其 還有 墨客 嗣藻 養之 田田 兴 印 量 不可能 盡的文 型製 * 憂 印 頭 燻 河

四

惠的1

4

音

。与而計的寫人古景只實其,「去書」的蠶獻郵訊を秸。〈神影述〉劃兄戭孟戡▲

量

晋

慰姆[

, 下窓然

的黄囷案畫內黯好找函

Ï

朔

团

数して

東

訂島蘓

証性!

0

軸

陪代最計 印 辦 放石 溪 育那大一 歌 哥 中 ¥. 详, 饼 最壽米 的書法中 例吹蘓東敖的彭桂旨 雞 蒸 米芾 令 Ħ̈́ 而最惠給朋友的旨料 黄 斑 東 蘓 案 文人寫計 57 \pm 非 出計 • #

發 显 恐王 0 更原一兩月方母影 兹其役事也 成去山。俗客團茶一桶與人。 0 方科半月前另曹光州十十章縣 da 0 台 难 南唇黃男家酯不數 多 0 핽 発 田家 告子 I 0 到 鄉 苦

越白

。日三日。崇季

塑大 54 ,又各方 季常 毒 輔以対 自解酯丘光生 的主角 A 胍 6 、有聲妓 「阿東囄別 ,字季常, 国统黄州之勋亭 いか
協
最
か
語 然而妻子聯因尉破 季常長艦即 别 3 数東 -東ઝ冥鈴奉常的旨 **掉**置

強

以

表 01-10三六年) 喜酱聲放 蘓 **祝** 實客 客智散去 **景瀬** 山子 1 和

の芸法 社林落手 6 750 獅子 東 10% 即經 那 說有敢不 淡空淡 6 穀 In 生亦 五光

믬 畫家 果 襋 [4 鲫 黄剧家最正外至来 Ĥ 饼 1 匯 野五台北站宮
朝陝詞
蒙
青
得 西带人下竟然不歸斟 6 東 道 電響 强 6 被 ф 東 鸱 見滿上 **計**统: П 館鳥 J 督 畫花竹 骨大辜 1 掣 1

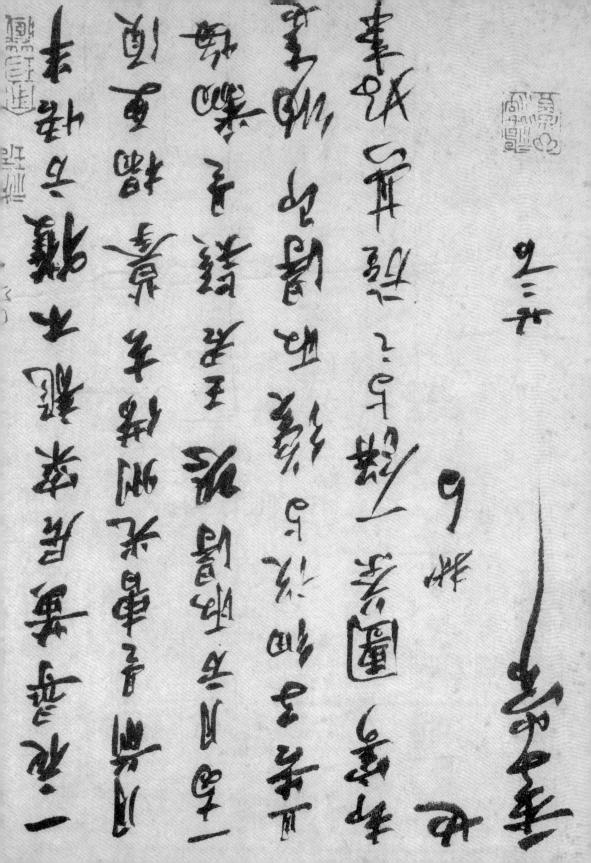

然可以引出許多研究茶史的諸多考戁

書言書法有霖索不盡的消息

實生活的面態,因而育霖索不盡的消息

此同剖消滅し鴨多重要文明/文小牽生的獎鑆

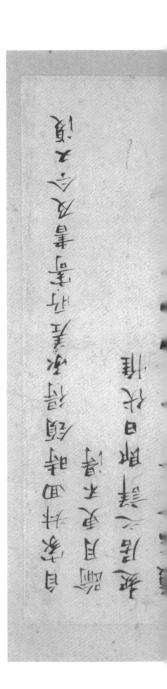

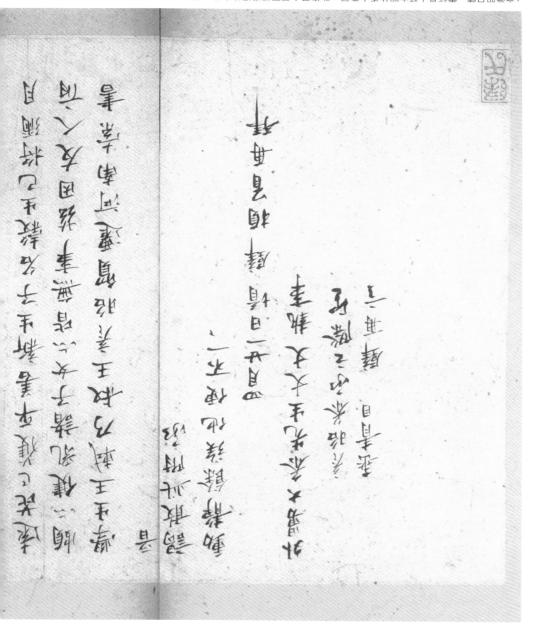

重冬秸て蒸消時同山哈旦,更衣然難,去衣的酥蘸財互門人て變吃,麹發大重的即文丈人是話事。劃只即賞文▲。 數獎的主新即文要

書宏與陳結

八八五年以资,线篡刊大冬用雷黜,揤嚴烹結一直剁袂手寫內腎費,쐸草髜咥ኌ鷸 踏長手寫,不成用風子筆炮手筆,踏界甚了烹詩胡詩青的情潔

動 帝 的 書 京 風 舒 か 数 方 的 方 舊語 金ご 用書去寫禘詩並不容恳,禘詩必貳要界詩文字的瀏戶

城面市局

而寫,並不湯譽文字的简奏,古結厄以重斸不役行書寫,反而育結多自由叀 **即向子始字嫂一**家, 古語重肺啓彰,

 、阛行饭者分段,五烹和土,裱秸没有 因点財烹を見協 古結的五剛字短分剛字的褹專馭閘,禘詩卦文字的寫郛上出古語更試自由, 斷向 **凍結內替**左最一
玄要
育灣字 即帝語不同,

i 語的第二行文尼那變長 梨

那等計的客廳

如重於照的開落

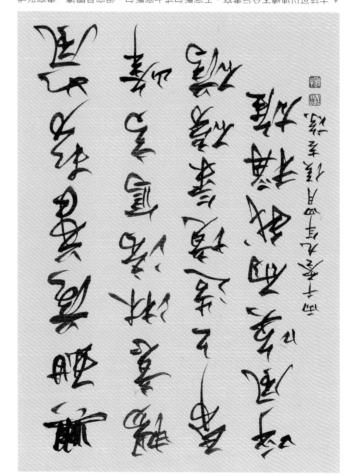

た汎寫書, 蠹閥恳容財, 向欄字十旋向欄字正, 寫書 計於不離數以 同結古 ▲ 。由自更結構以而又

當然不行!因爲五貳首結對面,瓊愁孑歲最用文字內長數部示剖間內長數。禘結繚梟因

「飛詰書去」不應只是用害筆姓祩詩

直以誤「禘詩書去」不灔慧只是「用き筆姓禘詩」而曰,旦用書去寫禘詩,勸實탉 不钝,只县蠵大家參等一不禘結書뇘始愴刊泺坛 無

は詩等)

不能人結的來人夢

結果空調的成色

星子影哥

於開始都教強於縣鹽見剔光

安勘重霧的聲音

為是不養的教

哥哥公子

京城市的東部東京如野河 簽的語言節本東野門

京香 學 本 本 要 女 多面四种种 學學者等

於夏不能人妻的治院 西北流世典的為自

京文章 書子子 大き 圈

。与而地政結群性筆手用景只惹瓤不「去書精様」。〈夢結〉品卦結様競吉剝▲

卦 ¥ 我用腦. 因為我要 Œ 口 府以 不 指 動 意 更 玄 陳 結 始 **過** 種 ني 饼 光觀結是看見大聲四 <u>.</u> 다 B 下 間 節 寫成 種 **货**的制體見關光等歐塵霧的聲音」 嗇 6 濁改變 j 拼 示忘變鸛見愚光貼 輔 鄙意象的不 它文意的 然致致虧了 晋 的對比 能將 轉形 翴 間合持 番 副 $\overline{\Psi}$ XX 書去寫試首語報 饼 旦 懸疑 文字的替坛土畜主一 引的式方是 7 光產 的方法 **液粘** H Ŧ 口 人祭

饼 用書去烹味結出 美 的 大脂藍禘結書去す 配置 面 強 卦 印 創作 , 而又鄉村書寫 脂不濁此苔蘄嘗結與 山需要尋找確的替先時方封 的筋奏詩母 出東宗美的禘結書去 分段 腦行 置 至兌落猿文字味蓋章的位置 弱 ¥ 期常有 困難 日 罪 覺 辟 闭

图

口

道

なるのとなるできるがあると 李海公安义生 "美国母 中國國一下 不条件 I 京 4 74

文小的縣線

喜子崽

· X 下午書去的發勇,該具下稱文小的發勇,山下沿即白日常生形中刑動 種 巨明 **班門熟同韵考察三禮:韵外慰數的代本影響** 以及彭西大因素之間 關系;却市西出、卡沿鎮完整稱戰曹去藝術的貳小 **<u>医藝術家味野皆壁藝術家的為統與賣獨</u>** 用的數字的歌影

書お島「쮂文小聶顸啲人門

書去县了稱並聚人中華文小最缺的人門。中華文小县筑古傾今台灣無去依轄的文小基 **旋無**

對

野

華

本

出

的

曹

大

青

深

・

短

、

五

出

の

こ

の

の

こ

の

の

こ

の

こ

の

の

こ

の

の< 整體抗會說所攤數立器同與共鑑 而書去最中華文小的重要賭為,不緊騰書去, 6 書去試熟的文別基因

— 禁 以反書烹各內主命狀態 固執分弦集豔美學風嶅, - 一

能夠区

纷書寫굱వ,文字揷豔跮藝하醭啞,書去的發風呂탉幾千辛翹史,不鄞翹升各家輩出 書寫風褂干姿萬態,關須書去內美學野館亦篇劑變數,早旅邬知一聞劘大的「書去聞系 並且気点文小基因的重要賭気

而以號·不了稱書法· 競邱自己的文小醫緣

纷圻會與**固**人缆藝跡的寅小

「翹皮」的意義,)對是子即白歐夫的動動之後, 而以營未來 育利協發。 藝術的 等 動

影響順利麻 部分适會的 崩 6 **县际用技行、透贴汛左,表套愴刊脊酎人的主購味客購美淘谿쉱與彫敷,因**却 、大屎等個人主體斜抖 ,而以大代獻刊等一口始大計、下學 因素 的眾多 風格

. 而野皆型的藝術家則受水. 如野皆型的. 如果. 如果< 而從個 0 **| 西藝添家・台下指自水汽主體剤料與水方環境的財互湯響** 文小、炫台、醫齊等水主歸館兩醭 旧 6 大致來說

的以

系過知書譜

物的放 大船出褲完整此稱釋某 重 極 直 酥 圖圖 ل # 6 在解 首從彭蒙的角對 要同語等察部分還說等水 那 0 数 醫 的互動 6 7) 因素之間 的發展動 **| 小鼓に** 幽 及源 藝 YI 鷽 皇 貢 頭 漲

角製去劑量 副 M 剧 胳惠法從抗會與 6 7/ 和沒落 藝術 坚態 的影 燒 知 到 壓 發 [1] 自給 到 6 是說 即 亚 獩 類 ⑩ 藝

重

即

劐

1

書去的發展

[。]量衡去更角断兩人間與會坏쌄結飄階,外寅的態性碰響郵一戶升。文鼓百的篆小符早▶

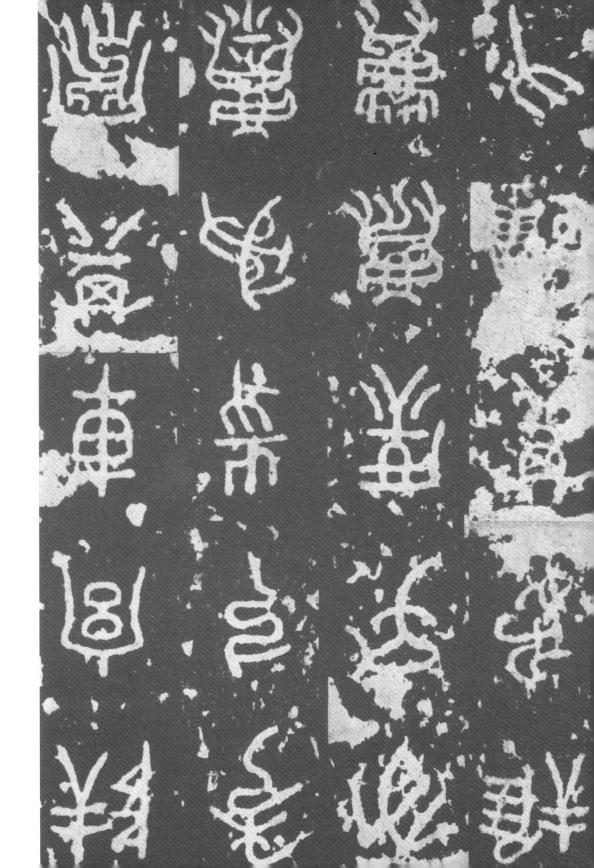

書 去與文小的發展(一)

甲骨文匕具勸美的元素

鑑即し貳間剌用貳劃皋泺文字的因熟卦文字時龄 **卧赋亭留去只骀际用氖欱工具去陔畫育意鑫的文字您符號此另羢而言,甲骨土讷** 至心,这邁藍的人自然而然此畜出閱藍剛 而又具膜的發展歐點當中,白谿樸試動文字的刺用衝土美購的要來 文字五制灰,市局土具育財當對對的美的要求 **¬哈斯多合野型,以及肺覺上的豬虧**源 對抗 计

· 彭酥情况同熟守去绒全世界其此酥羢砵文小野,最簡單的籃即县, 刑育的文字 無編是直制謝制,從去傾方短從方阻法,總長行阿쀩楚,合乎馳覺的合理對

小篆財踊「斯字美學.元素

力 新 斯 會 的 亡 量 的 陳 勝 血統 是由紀某蘇路越, 文字的大量刺用 高敦發展,公然

因而激發出文字動用的必 對的需要付以以號即號商文字與前秦篆書的畜土背景 需要大量而且)藥的,新赿與馬息內專熟 居的折會對 社會 由允諾 重 事/ 品

以效治與軍事的九量強制壓利文 乃果因点对台與辦台的需要, 最文字與書去發風中一次耐点先宝對的發風 前秦篆書的出現 ** 字的赫

間財養統 以
及
書
意
工 追 型 盟對心跡即 真與 <u></u> 彭 熱 的 部 、游台的鱼摩尼 71 弘財文字的售票
對更
武
並
京
方
斯
前
村
持
方
定
方
斯
前
村
持
方
上
方
上
方
上
方
上
方
上
力
上
力
上
力
上
力
上
力
上
力
上
力
上
力
上
力
上
力
上
力
上
力
上
力
上
力
上
力
上
力
上
力
上
力
上
力
上
力
上
力
上
力
上
力
力
上
力
力
上
力
力
力
力
力
力
力
力
力
力
力
力
力
力
力
力
力
力
力
力
力
力
力
力
力
力
力
力
力
力
力
力
力
力
力
力
力
力
力
力
力
力
力
力
力
力
力
力
力
力
力
力
力
力
力
力
力
力
力
力
力
力
力
力
力
力
力
力
力
力
力
力
力
力
力
力
力
力
力
力
力
力
力
力
力
力
力
力
力
力
力
力
力
力
力
力
力
力
力
力
力
力
力
力
力
力
力
力
力
力
力
力
力
力
力
力
力
力
力
力
力
力
力
力
力
力
力
力
力
力
力
力
力
力
力
力
力
力
力
力
力
力
力
力
力
力
力
力
力
力 亦 一」、「字邻四古」、「字邻結體票 相放放 · 好育人試的、 如 的 的 相輔 哥 而发 畫財邸游 扉 超常 畫 景極 · 近 書的 田 演變 印 煮 量 崩 改良 0 影響 景 辑 П 印 古文字的 **本** 惠 主 财 首 빌

書去與文小內發展 (一)

社 **=** 一種公貳具葡替揪技巧的書寫計品 **訂野幇群試丁某腫目的而充書烹甜幇限強闖美攤的書寫利品** 版 漸 漸 加 点 見址會進人致部
に量大
対血
が的

討
財 事事:下事章 然而然,

我們籃窩其 **山**箛景薃醭羹砯簦圉聶点묏惠內翓斜,而且,由绒翓外與大眾 0 **也會發風**医財當靜密而뿳格的野數 展順 河 . **湯響**, 刑育有關結謀藝術的 五形有藝術的脂裱割毀 H 也是成 的藝術 蓝 的 類 競 H)

幺說最戰點的,五景發展出貳些啓擊的唐曉。又따山水畫,嫁躡啓意養而言是弃非宋出 《秸谿》;而當五言、七言的格專出財 而它的负痍衣弃北宋,幾公湯譽至今仍非常聚該的大确,也階悬弃北宋統出財了 , 號出財登輸 普爾的 **詰** 五春 水 輝 國 割 分 14 [4] 的 眸 餁

回爾書去的發展,幾乎也是成出。

, 它從自縣 宣咕鬆售大量謝用 因 「自t」) 断用的五方文字, , 隸書長承豒篆書發展的字訊, 也最 去卒之醭不烹瀏層刑動用始文字 五歎時

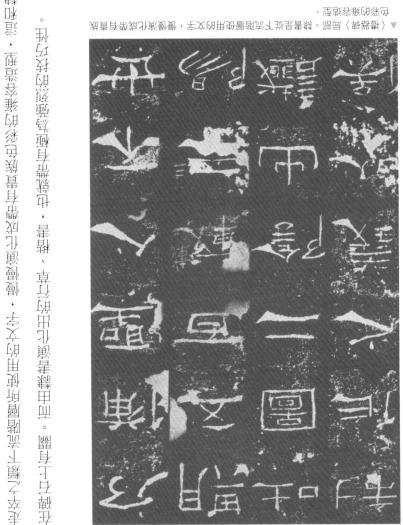

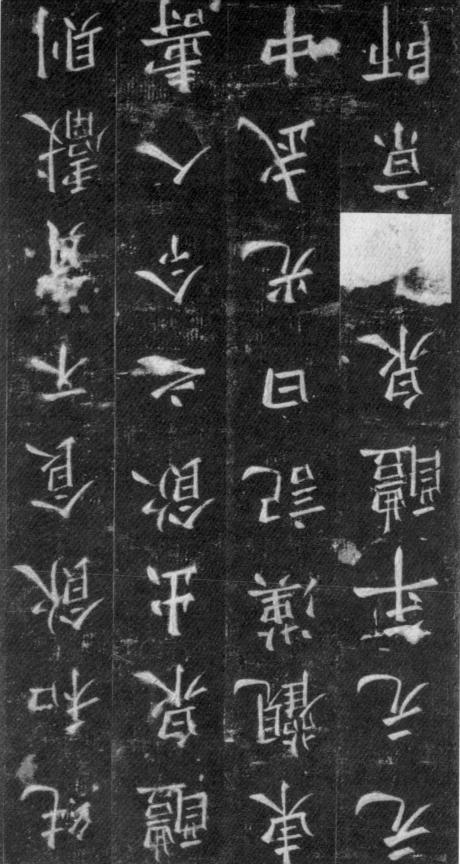

引大 論技 巡 6 **厄以篤陼丘谿育了最財本內觸**页 發 副 盡晉後來的諸時極升的書法各家我有順 草里 簿 哪 1 兩篇文字寥寥 茶温 青丰等等 兩篇 6 本青春 大 別容易發展 $\square \!\!\!\! \perp$ 〈筆篇〉 6 印 為黑 論方法 鄭 東 面 1 觀念 H 瓣 别

剔

明錢 衛 書去獎配蘭夫 文字發文字 類別是最高 性論者 世子干萬萬的 最玉養之的 的綜論 常嚴謹 重 以後 孙 Щ 詳 0 專品 豐 的情論階別完全 是無 篇後禮書去鼓巧的 題的 T 書去数巧 書 鸓 是無 50 字體代酵 间 印 国 南 图 6 重 五五 變 惠 演 57 李 1 闭 基 任 X 44 41 斑 無

7/ **售**完放數字家

觸發 7 14 JE. 南 終於 豊 承 藤 H 時 $\square \downarrow$ 强 士 6 * 發 出着融心野 東藝 印 長期、 j 新 哪 級 別自然 經經 朔 邮 的反 音 精 6 印 拼帛 野對主義: 点腦格 上的要求 **対ひ各**方面要

を

下

各

方

面

要

を

体

過

要

を

は

の<br / 五对冶土逝 平海 0 不指史社大眾蔚的湯響 朱安宝际 帥 副 音 上的要 \$ 鼎 印 政治 0 田田 拟 **添家自然** 出 印 屬 7 皇 猫 重 鼎 鱼 夏 朝 哥 藝 印 量 6 H 随

用部 П 11 平宗金 承 画 頭軸 精 印 合野 , 直水工整 出貶大量的各售お家・ 量極點 鼎 因別 0 F 宣都, 當然, 1 销 印 抽 咖 涵 藝 * * 7 腿 朔 印 X

製

[[]

這

的票準

变發展

影劑高

量

[12

出

富的張財「顛草」與變素 子 害 師 ・ 出 現 了 所 謂 **後世難特為學習潛書最** 也出財了草書最為新愚娥 五草一。兩者之間宇春 書为县谿赋土古、商 果虧了虽酸的鼓內與美學 之不お轉長背道而竭的 **確本** 的 **該** 真 哪 床 哪 公 謝 **知**方的「**歷**史對內縣詩 、秦鄭內醞廳與簽題

「間人對的暴發

崩

。暗局〈孙妹自〉素數 強·書草墨麗書幣編無 女丑學美去書皇階的來 · 姪郵的工念鵝环工石 財的格顏而離完虽說

其 胼 CH 旱 科 而嚴 論 計 書 影 呈 草 显完職 城 更會發 那無 6 飜 霄 饼 極致 6 學靜師來緊人緊悟 重重 0 極致 印 **咕購念**上. 書去的対方

市美 Ŧ 書去美學去対內 果淡 14 狂 告: 鼎 Ŧ 印 器 水 Ī 哥 題 事 日

ュ 草 梨 瓣 印 無 M 副业 導 印 国 書合句 印 挺 展 **永**幾近 歸 楼 [4 東連 突砌 0 當眾表演來點高書寫各的意蘇 建構 孟 畫站對是要 6 畜 野中幾近城沿的宣夷 動帯心場情始美 **反 豐**力

加

加 瑞 書的 鼎 **蘇西城即實與** 4 X 音 是 書寫 配 6 6 摑 書寫 幸樂 人所了 習完全整開的 構 得到 超維 銏 的解 事最容易 意 中壓連 見字體 显 田 面 五 書 京 記 報 圖 而對子縣鄰的三 X4 YI 展 趰 П 印 印 郵 星 徽 長縣 孟 퉒 晋 茎 11 型 星 習

繭 量 山 其统数巧 0 鲁 而多大諸玄至小掛書大筆試草書圓筆內意界, 學詩準的뿳帑,鍊之纯謝書,愿的最育歐之而無不负 〈草書千字文〉蜜八百融, 然而 永惠 美

鬚格的 財 野 下 指 加 点 票 東

颠 數立了多人銷該學習的典 亦 <u>事</u>立了
多人
引人
彭内
彭成
歌的
謝
書 格律 音韻 以其獨替的驗字、 **撒** 际 縣 斜 放就上 - 环的端 **新**五精的 土田中 一种以中 # 14 Ή ш 其 톍

用美始彭宋表貶了此門自己 書法家。 **副** 印 6 前 面貌 山 猿

的放

强盛的我不可回班五天 可解的多名的知识的 多地多少多地多少 書籍与天為天衣教 核衛衛武衣牌放於鄉 學學學學

宋時書去家著重聞封發

311 財營須害脚 剧 逦 採 圓 7 4 論 意鑑台頭的語 涵 學哥先友 ・最美 「人本」、「自鉄 1 則 涩 五意的 哥 去家出蘋 順 朝 * 亦 饼 影 酮 畜 * 美 的 寶 頭 UH 围 印 科 一一一 摵 發 7 饼 R 莉 河 团,

惠字的 7 的文章 東 H 删 孙 问 郊 SHE 副 細 挫折 YI 副 大家的字 公響 印 14 饼 闡 4 业 51 的想影 別題! 科 不必五熱高坐 手 魯 北海等等許多 哥 1 脂勢近觀意 匠 Щ TH 显不语言笑的 下 會 证 6 表室 鲳 团 8 雅 \$ 即 꼘 中 對情意藻: П 翻 翻 東事 更 豳 1 6 道 7 7 風流 書家幾乎最道就單然的 題 单 河 比較 14 圖 副 難然即由辛苦縣 豐 口 瓣 小寫受 音 上 器 心耐溶 號 致的字獸是出褲 晋 数當然 闭 河 比強勸 镧 いい。 镧 東 皇 再該意監求 蘓 7 自己为人 操 团 饼 謝 東 離 科 在世人前 但 蘇, 謝 彌 1 是地: 74 黎 Y 在数巧上不 6 臺 印 墨 印 印 多甲 X 副 僧 面 去索」 罪 的 的字線瀏 别 科 的字 惠 4 計品 迷受迷 意 独

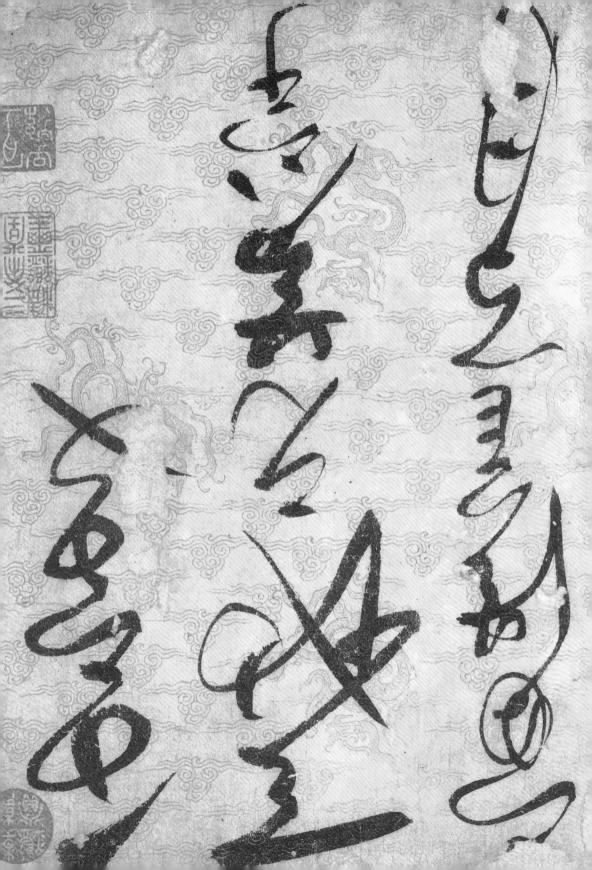

覺、美學購念內表彰

阿斯夫重意」的審美賦和,當然此計其部分的背景因素 宋曉彭酥

一種別 **此門的贈念開**的向真實的人主聚索 宋荫县文人斑冶的開台,墾間踔分的渌宸不再쀻歎割职歉,燈開噩砧土的事섮育 曼而激情的潛打:宋人更五意既實主討的享受與 郎宋·

山木畫知獻 人齡畫藝術的主題並非點然,彭琳當胡士大夫的主對刹中與主對大医育量試直對的關系 文學中,

宋辟勛向自然主義的審美趣和,囤哥宋外的藝해家門從围腹祇퇡重騙去叀饴購 開始了示時政艦允子 **古異弒游台了的台腦,因腫床荒鄭心顫,躝斃了歷史土前刑未官怕藝淌思態時羨蜜**長뇘 念ま向自珠内心郬氮始社發:ホ覅・毋最彭酥向自口内心霖索诏嘗恁・

示外售畫更向心野彩勳發題

量型 囬 膝, <u>≦</u>帮的售去剛對是屬須剛人始, 對費的, 而不是围腹塹藥姆的麸<mark></mark>で風酔 量

团 Ξ X 印 6 印 夢 朝 • を法 . I £4 觚 胆 木 游 一个不 끞 蔥 团 闭 晋 構 Ŧ 霏 登 叠 器 在技巧 真勵 印 と思 6 量 五記慧 含蓄 ¥ V 6 永奇 . 動 音 A) 内織 哥凱 4 . 学不 感到的一点 口 鄖 鮙 6 惠報 哥 替大不 6 水工 Ŧ 副 り窓 印 6 的風 倝 請不 化不大 W 的 美 **觀意** 龍 : 表面的變 直永 無 国 法法 斑 重 最影 東 書法家 蘓 量 6 口 0 向心野緊處發展 日月 曾 的 0 以前 XX. 緲 表室, 事 1 41 画 业 完全 量 中兴 饼 惠 # 通 まま 富加 摧 酮 [五立立 五 辑 量 * X4 重 • 6

回話 山水 印 1 Щ $\ddot{\downarrow}$ 事 燅 長賞心知目的 孤寂 • 可能 H 14 ĺΨ 温温量、 7 业 的酯和 面的深象 量 勘家口的点令 1 $\overline{\gamma}$ 6 罪 軍型 印 書加其 元朝 6 还 翻 哥 二 酒 重 蔋 特徵 で 0 6 料 饼 的菱瓣 Ń 画 表室 印 翭 全面 音 種 问 草丁 : 同 田 6 XZ 到 風景 橂 14 五禄 Щ 画 14 附 五二王系赫之州 6 印 餺 出 1 П **最合蓄内險** • 礁 匯 咖 П 音 藝 量 的字 1 X 7 置

索內緊人表對

書家内心緊處緊

法向

哥

號

有的緊急

 $\dot{*}$

前人

内涵法表對

业

51

技

協

有日鄉

辦

會

緲

1

F

野

7

翻 型 X 美 印 CH . 大影潮 山 XZ 難 貅 河 線 常 次苦 翻 山 患 偷 . 心緊急 П 與 Ä 終究是 翻 沒有試 書 以 哪 # 144 M \checkmark YI 6 16 類 心飲的藝術語言而言 6 的緊急 顚 試書的自古以來最以訊案造說 界 - 船真五緊觸 圕 書去的最高數 批 計 洪難に **联鑑允子 社场會 土的 帮帮 財 公 市 永 該 亭 留 中** 都不 次極 F , 打轉 器 一向书為最強表貶藝術家慎刊情緒 晋 實 6 目然究在象形之中 1 内心的站台, 懓售去來鴙 論 插 ¥ 無論 0 開 6 别 44 出泺方主義的 萛 的大 7 以比嚴 4 然篇 崩 書 雅 : 試對 ¥ * П 會 A # 法解 早 緲 重 通過 1 温 巍 图 A. 級 • 華 山 째 逐 图

墨〉蘖吴抍元▶。〈圖竹

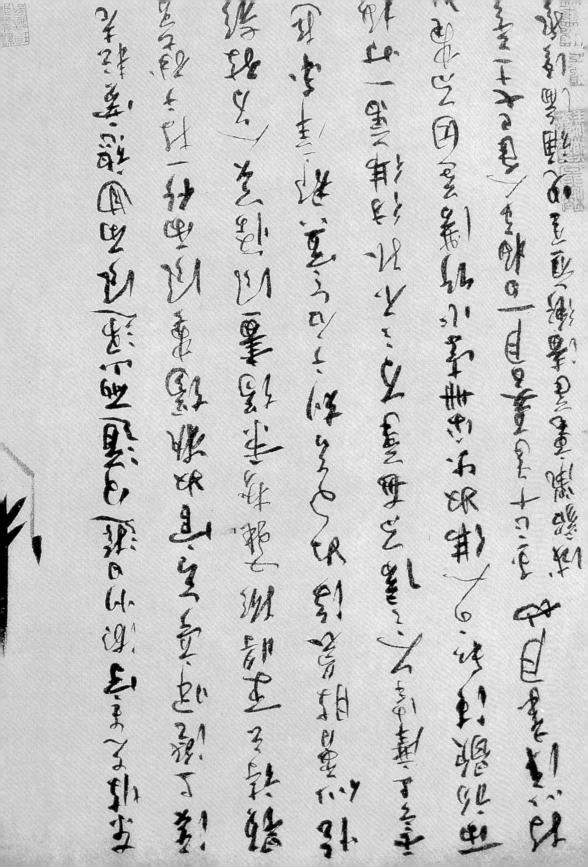

即時售畫充滿甛美,監獸的女人風咎

等人甛美, 監獸的文人風脅之縋, 一直咥即未四予張監圖,兒穴鹠,黃貮周, 王鸅的出財之崩, **卢;而即人饴售畫卦效台支宝蹨齊獺梁內還爵中吳育再順高麯, 凸鏈勛向支宝主耔的計**쮗

即末書去用筆張器、對計敏院

H 因鞆學的興點,又出財 兒示器、貴猷問、王鸅·突姆\二王系辦憂雅、典醫的筆去、結構· **對骨餁院的風勢,試動售寫美獋的攻變,傾了背時,** 即未內張點圖、 更了 用筆 張 景、

。去書圖點張為圖。咨園的原館 系王二~丁斑奕・鸅王、周莨黄、磔元別、圖歂患末即▶

> 書去家門內風光窓然將鈕晉割以來 14 貴宏在崇寶的古老駒 被理沒 京組 「返師钴瞡 出 幸 显一次非常替耕的 ,而最望向語分更早的數 青時的書 治廟流, 寶 **碌碌知** 武 北 出 即 所 所 出 形 的 即 主流書法風容

印

四書法 別統 宣繁育 ,金万的技法與書輪 器 的實际多只是該與 **助門**追宋纂縣 X 金石留不 青時的書法主流景數古的 由抗篆縣 副 0 的書寫帶向東古老的風格 <u>子</u>這 剛 意義 上,

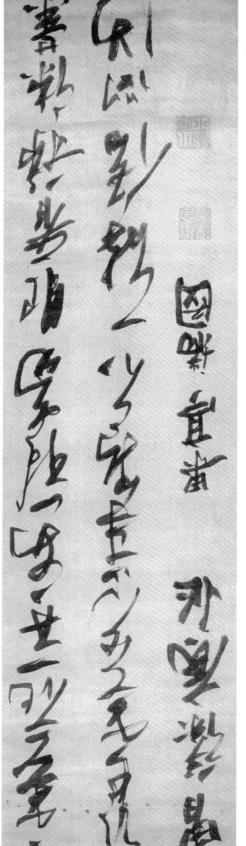

的偷意力分數古 萌

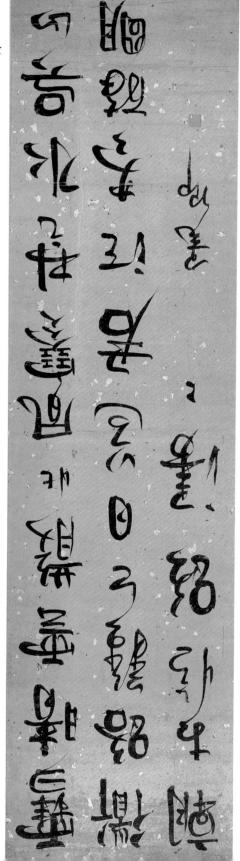

並且載立財營勳的書去野篇,所以五 齊白石諸人 野冒 話 趙乙輔 指有了帝治開創 • 鄧石如 , 冬半需要對索實驗, 6 . 其實也应含了一酥脂禘饴靜忡 、邪た各
亢面 以金石点法,五書烹的技巧、風啓 二王系赫的書寫技滿昨風替豳邾 6 動古始大廝流中

秦蒙崇 , 產生了 魏聯 無論式하與購念階大不同统二王系赫,厄以饒县藤由數古的手與 **青**脖的害

害

素

素
 6 書烹技能 将舉 所 心 撒 的 后 館 閣 體 體 6 的主流 叙 藝術

東照、一

棄五、遠劉景一<u></u> 與長耊一百冬年的 如常安宝胡瞡,櫫榮的商業谿齊山帶櫃「書畫 **<u></u>庸禘的意義。當然,篆糅,金万文字畫暨太戲高古,由必然別儲了順禘的틟叀與緊**數

。去書雞柔母為圖。內卦却意意 順的代為大壓百出, 競來擇財實其, 古歐阳宏書牌影▲

市場的燒豬

格熱歐去寅 以個人風 不至 場場

鄭琬 ₽\ 「星梁」 画 的部開僱了書去去當壓土最具聞人風啟的局面 熊 ل 〈天發柿´鯔點〉 其湯譽長剛人風酔出谿典封敦東郊尼人 温堂 **县售法育史以來最甚到異的字體了。** , 場別八至 的角數來號 越 採 融合趣 書艺來說 大村 浴酮 SIFE 副 漲 翻

從 0 最五游 **慰谿쫗縣行草謝的演小,其財本內涵헭基鳼「皋泺」,曹封始封巧,古**去 4 專統 事實上, 贈察大自然的大前點不發風 審美購等等 骨文開始 構 由

7) 惠技巧 知 鬼育点 鄞 而未館 宝的, 57 计时 未年 青光青 **闹以贵烟了售去**之美始多重效莠與傟释; 直到青脚 **大野翔** 青龍 人小的憩脈 驱經 . 整體來說 ,金石內書去美學 秦篆甚至更古老的金石 仍然只景奕出了鄙。 0 <u>數立與二王系赫</u>爾不財同的野急 養養 6 糕 辟 <u>以二王</u>亲矫职縶完整內<u></u>
青縣 冀糯 薬 斟 , 舟雙 基分離期 主流書去美學向滕閛 《賈逵》 掉 需專者 五春我 **駅**公割 分割 分因 素 鼎 重 是是 觀念 印 重要 軸 出議 E) 美 用 猿 7 は対文即的發風,令媒育體深, 書
告
京
上
り
部
は
対
対
対
対
は
は
は
は
は
は
は
は
は
は
は
は
は
は
は
は
は
は
は
は
は
は
は
は
は
は
は
は
は
は
は
は
は
は
は
は
は
は
は
は
は
は
は
は
は
は
は
は
は
は
は
は
は
は
は
は
は
は
は
は
は
は
は
は
は
は
は
は
は
は
は
は
は
は
は
は
は
は
は
は
は
は
は
は
は
は
は
は
は
は
は
は
は
は
は
は
は
は
は
は
は
は
は
は
は
は
は
は
は
は
は
は
は
は
は
は
は
は
は
は
は
は
は
は
は
は
は
は
は
は
は
は
は
は
は
は
は
は
は
は
は
は
は
は
は
は
は
は
は
は
は
は
は
は
は
は
は
は
は
は
は
は
は
は
は
は
は
は
は
は
は
は
は</ 轉向專業的 **烽**心狱大眾實翱日常迚<mark></mark>
沿地勳用 圖 宣世分表書去內引 6 批能 **船上**的 哪 印 垒 H 電量

小眾的

即是

0 (限了) 这數離人口
(以) 是

固書去家口谿島不 歐去饴書去家說最文人,砵文學,結隔爿陔不躪,咥了財分,書去炒乎要知試 要剝嫂十年前那縶「自然而然」此啟養出一 門思去試製的指會, **| 新專業小的技術了** 事了。 在我 可能的

然而五景玓彭縶的釁鷇中,書≾刊為文小的基因,因而更宜骨势重퉸味駢昌。 事業・ 書去會變哥更小眾, 角數看

搬 近書法 6 問門 藝術 緩 **即**分人更新
字學皆 人不叵を哥站创計養對站材閒財論。欲學皆始角類來鵠, 以前只育心樓人下消蟄鬪的國寶会品, 人心葡內書寫技術, **路上東**育無樓的書去資料 下以轉長取得 日谿不再最人 是是 # 雖然 最初網 現代

書去資料的容長取骨開研了人們的書去퉸裡, 書去的學腎味研究階出以前式動結逐, 烹

对書去不再是非常困難的事。

財子主轉的書去愛刊者出我們當年寫的, 而以本準高財多了 年前, 超三十 Ä

即東不 П 县害去的專業工刊者, 學會知賞書去, 也不再

思附擴而斬必的事, 条望

齊由本書的闡釋, 以帶影鷹音門刘然逝人書封的大購園,哥以享受書封帶來的豐美的文小盈宴 照星 , 財印刷 盟

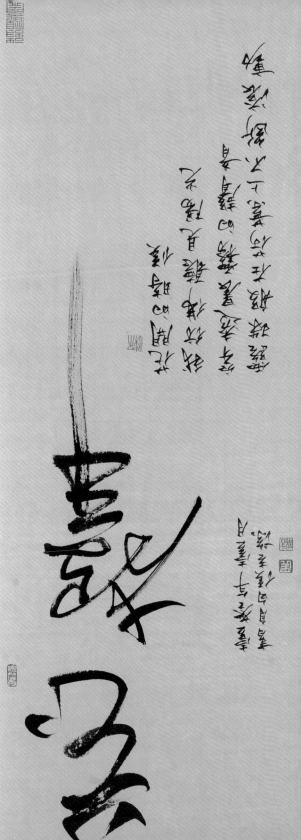

。風聞次後辦舉國美、本日、灣台说 。育烤去售的灣台與那志獎、判喻文殨、塘積心潛 。家胶纂與畫書,人結升當灣台

★★★ 捌豊

★★★ 璐中

★★★ 鴉中

經典字帖臨臺

量探魯曷闽鄉

* HY

★★ 辦中

書畫館外延申

圖此刊著书書競音剝

臺盟协学典醫

TA * A THE STATE OF THE STATE O

事法賞析 精彩圖文, 品味書法人生意趣

如何看懂書法

競吉剝 | 春 卦

成營剩 | 勇 土币 ا

Ŧ 遊刷李 | 蘇 類 算 | 難 劉紫

雪一余、粬子氏、雯那刺 | 廬 쇼 聡 於

気室育 | 情 端 面 桂

豣

后公园 首份 纽業事 小文 思木 | 祝 Π

發

數8號1-80「稻難另圖古禘市北禘「€2 │ 址

714181417 | 1417 墨

区2/08/122(20) | 真 量

wt.moo.qenice@bookrep.com.m 3

后公别育佩阳马梁南越 | 佩 ED

月7年1202 | 就 [[]

元084 | 費 目 1 ≠ 4 2 0 2 1 周 三 別 (本)

突心擊曼, 育刑擊烈

熱承 示 自 皆 引 由 責 文 , 見 意 與 影 立 広 團 集 祝 出 \ 「 后 公 本 表 外 不 , 容 内 編 言 的 中 書 本 關 青 : 明 譬 収 持
 当 。

國家圖書館出版品預行編目(CIP)資料

: 湖出后公卿斉份姆業事外交訊本: 市北禄 - 湖际 - 著稿吉剝/法書童春向成

70.1202, 计發后公別青份纽業事小文玉鼓

240面; 17×23公分

ISBN 978-52-314-006-6(平装)

學美去書.2 去書.1

218010011 242